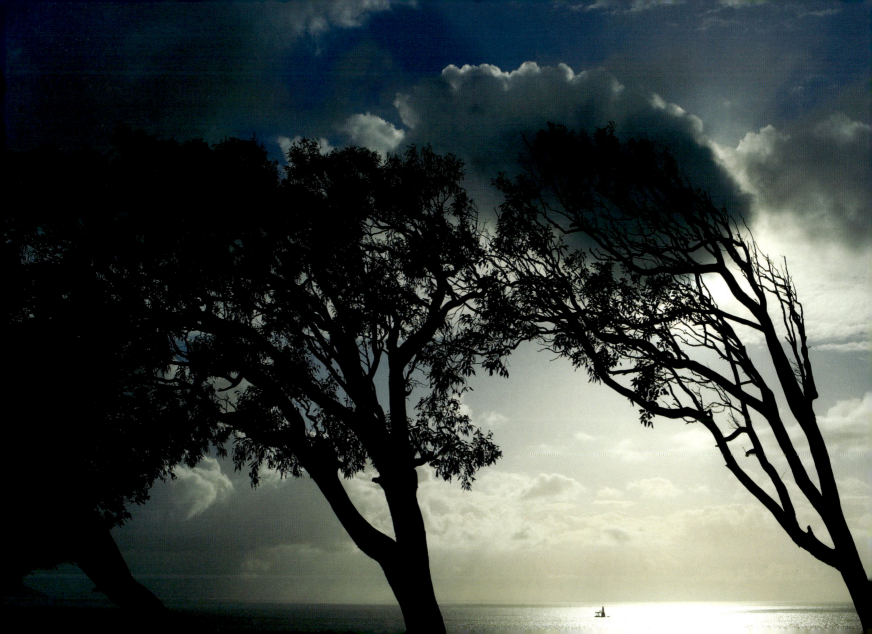

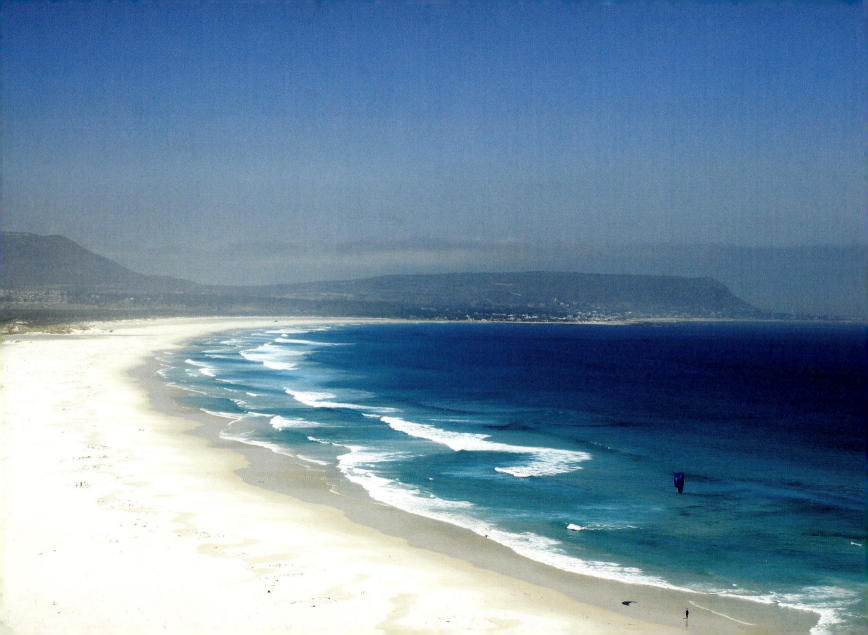

CAPE TOWN

*I*n the southwest corner of the African continent ramparts of sandstone rise majestically above the shimmering blue ocean announcing one of the world's most beautiful cities – Cape Town. Human communities had lived here long before the beginning of the Christian era. They were the Bushmen (San) and the Hottentots (Khoikhoi). In 1488, a Portuguese sailor, Bartholomeus Dias and his crew were the first Europeans on record to round the Cape. In 1652, the Dutch East India Company sent three small ships under the command of 23-year-old Jan Antony van Riebeeck, the ship's surgeon, to establish a stronghold for the merchant ships from Europe to Asia on the shores of Table Bay. Dutch Governor, Simon van der Stel, arrived in 1679. The beautiful town of Stellenbosch is named after him. He was the founding father of the Cape wine industry. It was during his governorship that the Huguenots arrived from Holland. With the arrival of the first British Governor, Earl Macartney in 1797, British influence became more and more prevalent on the Cape. In 1814, the British, in return for a large sum of money, permanently took possession from the Dutch. The restrictions on trade were swept away and gradually Cape Town was transformed from a settlement to a city serving a rapidly developing sub-continent. Over 355 years after it was founded, Cape Town has grown into a cosmopolitan colossus, while the Mother City still remains the pearl of the southern seas.

*D*er an der südwestlichen Spitze von dem afrikanischen Kontinent aus dem tiefen Blau des Ozeans majestätisch hochragende Sandsteinberg kündet einen der schönsten Städte der Welt an -Kapstadt. In dieser Gegend haben Menschen schon lange Zeit vor unserer Zeitrechnung gelebt - die Buschmänner (San) und die Hottentotten (Khoikhoi). Der portugiesische Entdecker Bartholomeus Dias ist der erste Europäer, der mit seiner Besatzung das Kap umsegelt hatte. Die Dutch East Indian Company hatte 1652 drei kleinere Schiffe unter dem Kommando vom 23jährigen Schiffskapitän, Jan van Riebeeck (später Gouverneur von Kapstadt), nach Süden geschickt, damit man am Kap in der auf dem halben Weg liegenden Tafelbucht für Schiffe, die zwischen Europa und Asien verkehren, eine Ruhe-, Reparatur- und Lebensmittelaufnahmestation errichtet. Der nächste niederländische Gouverneur, Simon van der Stel, traf im Jahre 1679 ein. Er hat die Stadt Stellenbosch gegründet und den Weinanbau in Südafrika eingeführt, weiterhin während seiner Zeit als Gouverneur trafen die Hugenotten aus den Niederlanden ein. Mit dem Eintreffen des ersten englischen Gouverneurs, Earl Macartney, im Jahre 1797 ist der englische Einfluss in der Stadt immer spürbarer geworden. Im Jahre 1814 haben die Briten für eine gewaltige Summe die Stadt endgültig von den Holländern gekauft. Die Handelsbeschränkungen wurden von ihnen aufgehoben, und die frühere Siedlung hat sich alsbald zu einer Stadt entwickelt, die einen ganzen Subkontinent bedient hat. Kapstadt hat sich bis zu unseren Tagen zu einem kosmopolitischen Reich entwickelt. Kapstadt blickt unter den Namen „Mutterstadt" bereits auf eine 355-jährigen Vergangenheit zurück und glänzt als eine Perle der südlichen Meere vor den erstaunten Augen der unzähligen Touristen bis heute.

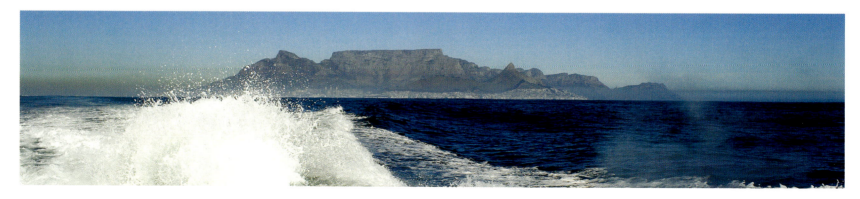

A la pointe sud du continent africain un mont de sable majestueux émergeant du bleu foncé de l'océan annonce Le Cap, l'une des plus belles villes du monde. Cette région fut habitée bien avant notre ère, par les Bochimans (San) et les Hottentots (Khoikhoi). Le navigateur portugais, Bartholomeu Dias, fut le premier Européen à doubler le cap de Bonne-Espérance avec l'équipage de son navire en 1488. La Compagnie Dutch East India envoya en 1652 trois petits navires dans la province, sous le commandement d'un capitaine de 23 ans, Jan van Riebeeck (plus tard gouverneur du Cap), afin de mettre en place une station au Cap. Située à mi-chemin entre l'Europe et l'Asie dans le baie de Table, leurs navires commerciaux purent interrompre leur trajet pour effectuer des réparations et remplacer leurs stocks de nourriture. Le deuxième gouverneur, Simon van der Stel arriva en 1679. Il fonda la ville de Stellenbosch ainsi que les bases de la viticulture sud-africaine. Les huguenots arrivèrent des Pays-Bas sur le Cap également pendant la période de sa gouvernance. Après l'arrivée en 1797du premier gouverneur anglais, Earl Macartney l'influence anglaise devint de plus en plus visible dans la ville.Les Britanniques finirent par acheter définitivement la ville en 1814 en payant un montant astronomique aux Hollandais. Les restrictions commerciales furent supprimées et la bourgade d'autrefois devint en peu de temps une ville au service d'un sub-continent. Aujourd'hui Le Cap est un „empire" cosmopolite restant néanmoins sous le nom „Ville Mère" la perle des mers du Sud pour les touristes grâce à son passé de 355 ans.

Az afrikai kontinens dél-nyugati sarkában az óceán mély kékjéből fenségesen tornyosodó homokhegy hirdeti a világ egyik legszebb városát - Fokvárost. Ezen a vidéken már éltek emberek jóval időszámításunk előtt is, a busmanok (San) és a hottentották (Khoikhoi). 1488-ban egy portugál felfedező Bartholomeus Dias, volt az első európai, aki legénységével körbehajózta a Fokot. 1652-ben a Dutch East India társaság leküldött 3 kisebb hajót Jan van Riebeeck 23 éves hajóskapitány (később fokvárosi kormányzó) parancsnoksága alatt, hogy létesítsen a félúton lévő Fokon, a Tábla öbölben az Európából Ázsiába közlekedő kereskedelmi hajóik számára pihenő, javító, élelmiszer után pótló állomást. A következő holland kormányzó Simon van der Stel 1679-ben érkezett. Ő alapította meg Stellenbosch városát és alapozta meg a dél-afrikai borászatot, valamint az ő ciklusa alatt érkeztek a Hugenották Hollandiából. Az első angol kormányzó Earl Macartney 1797-ben történő megérkezésével az angol befolyás egyre inkább láthatóvá vált a városon, majd 1814-ben, a Britek hatalmas összegért végleg megvásárolták a várost a Hollandoktól. Eltörölték a kereskedelmi korlátozásokat és a település hamarosan a tartomány kiszolgáló városává fejlődött. Napjainkra már Fokváros egy kozmopolitán birodalommá nőtte ki magát, mely „Anyaváros" néven, immáron 355 éves múltjával, ma is a déli tengerek gyöngyszemeként díszeleg a turisták ezreinek ámuló szemei előtt.

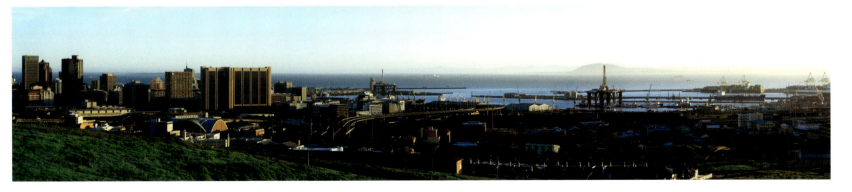

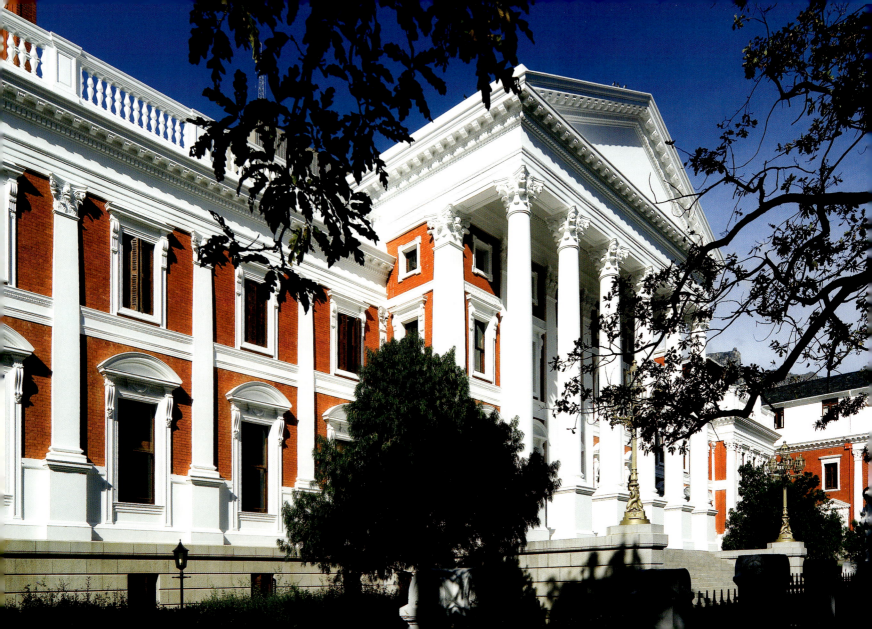

T he imposing seat of South Africa's legislature, the Houses of Parliament, was originally designed by Charles Freeman. Later it was modified by Henry Greaves to create a Victorian Neoclassical splendour we see today. This historical building was opened in 1884 and includes the Gallery Hall and the Parliamentary Museum.

D ie Stätte der Gesetzgebung von Südafrika ist das Parlamentsgebäude. Die ursprünglichen Pläne der Pavillons und der Säulenhallen des Parlamentes wurden von Charles Freeman angefertigt, die später von Henry Greaves modifiziert wurden, damit die Pracht der viktorianischen Zeit in der Form sich widerspiegelt, wie es auch heute noch zu sehen ist. Die Eröffnung des Gebäudekomplexes erfolgte 1884. Hier befinden sich auch ein Museum und eine Ausstellungshalle.

L e siège législatif de l'Afrique du Sud, les pavillons et les salles du Parlement furent conçus à l'origine par Charles Freeman. Henry Greaves les modifia pour que les bâtiments - que l'on peut voir aujourd'hui - reflètent le lustre du style victorien. L'ensemble des bâtiments fut inauguré en 1884 et abrite aujourd'hui un musée et une salle d'exposition.

D él-Afrika törvényhozó székhelye, az Országház pavilonjainak és az oszlopcsarnokainak eredeti terveit Charles Freeman készítette, melyet később Henry Greaves módosított, hogy a Victoria korabeli pompát tükrözze, ahogy az ma is látható. Az épület együttes megnyitására 1884-ben került sor, ahol egy múzeum és egy kiállító terem is található.

Houses of Parliament • Das Parlament • Parlement • Országház

The Company's Gardens, was originally laid out in 1652 by Jan van Riebeck and his gardener, as a vegetable garden provide fresh supplies for the ships of the Dutch East India Company when they called at the Cape. Nowadays the botanical gardens are home to magnificent stands of both indigenous and exotic vegetation.

Der botanische Garten in der Nähe des Parlaments, den der Gärtner Jan Van Riebeeck im Jahre 1652 angelegt hat, um frisches Gemüse für die hier vor Anker liegenden Schiffe der Dutch East India Company anzubauen, ist heute Heimat für viele einheimische und exotische Pflanzen.

Ce jardin botanique – qui a été transformé en jardin potager par le jardinier de Jan Van Riebeeck en 1652 pour assurer le ravitaillement des navires stationnès de la Dutch East India Company – laisse aujourd'hui place aux plantes autochtones et exotiques dans le voisinage du Parlement.

Ez egy botanikus kert - melyet 1652-ben Jan Van Riebeeck és kertésze alakított ki veteményes kertnek, hogy friss utánpótlást biztosítson a Dutch East India Company itt állomásozó hajóinak. A botanikus kert, ma honos és egzotikus növényeknek ad otthont a Parlament szomszédságában.

Company's Gardens • Company's Gardens
Company's Gardens • Company's Gardens 8

The main building of the National Gallery, designed by Clelland & Mullins and F K Kendall, was completed in 1930. Its collection encompasses substantial holdings of South African, African and Western European art.

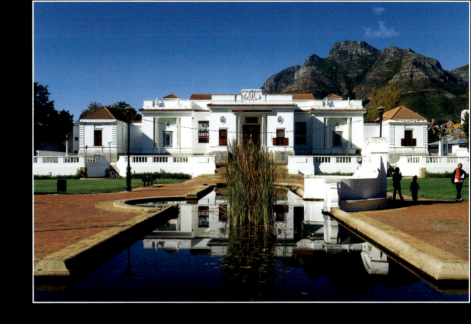

Das Hauptgebäude der Nationalgalerie wurde von Clelland & Mullins und F K Kendall entworfen, es wurde 1930 übergeben. Die Galerie besitzt eine beachtenswerte Sammlung von Werken der südafrikanischen, afrikanischen und westeuropäischen Kunst.

Le bâtiment central de la Galerie National conçu par Clelland & Mullins et F K Kendall fut inauguré en 1930. La Galerie possède une collection remarquable des objets d'art sud-africains, africains et d'Europe occidentale.

A Nemzeti Galéria főépületét Clelland & Mullins és F K Kendall tervezte, mely 1930-ban került átadásra. A Galériának figyelemre méltó gyűjteménye van dél-afrikai, afrikai és nyugat európai művészeti tárgyakból.

← *Government Avenue • Government Avenue • Government Avenue • Government Avenue*
South African National Gallery • Die Nationalgalerie • Galerie Nationale d'Afrique du Sud • Dél-Afrikai Nemzeti Galéria ↑

The country's second oldest scientific institute was established by Lord Charles Somerset in 1825. Today, 182 years later, the SAM enjoys a wide reputation as a leading research and educational institution.

Das zweitälteste wissenschaftliche Institut des Landes, das Nationalmuseum Südafrika, hat Lord Charles Somerset 1825 gegründet. In unseren Tagen, 182 Jahre später, ist dieses Institut wegen seiner Rolle in der Forschung und Lehre in breiten Kreisen bekannt geworden.

Le deuxième plus ancien institut scientifique du pays, le Musée d'Afrique du Sud fut fondé en 1825 par Lord Charles Somerset. Après 182 années d'existence l'institut connaît aujourd'hui une réputation reconnu pour son activité scientifique et éducative.

Az ország második legidősebb tudományos intézetét a Dél-Afrikai Múzeumot 1825-ben Lord Charles Somerset alapította. Napjainkban, 182 évvel később, az intézet széles körben vált híressé a kutató és oktató szerepe miatt.

South African Museum • Das Nationalmuseum
Musée d'Afrique du Sud • Dél-Afrikai Múzeum

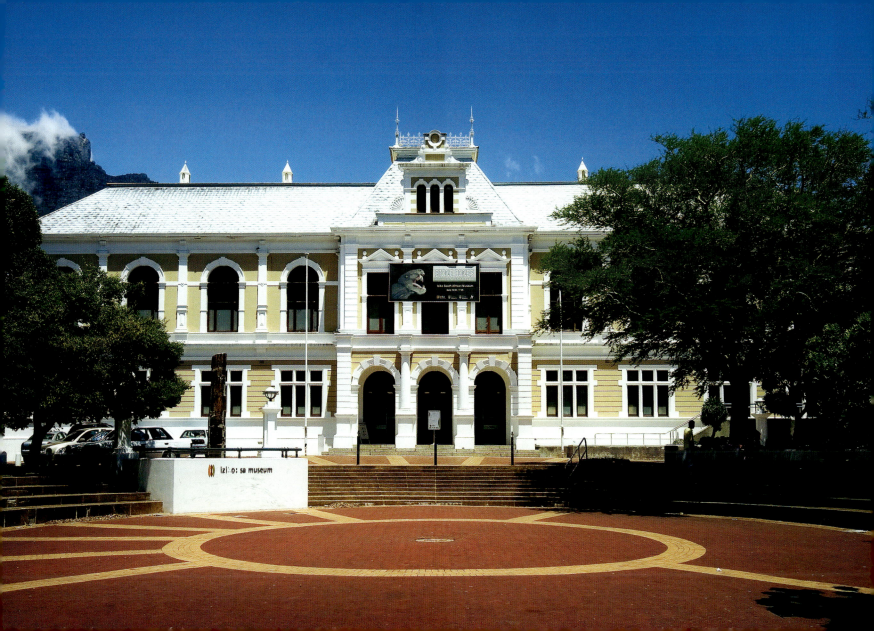

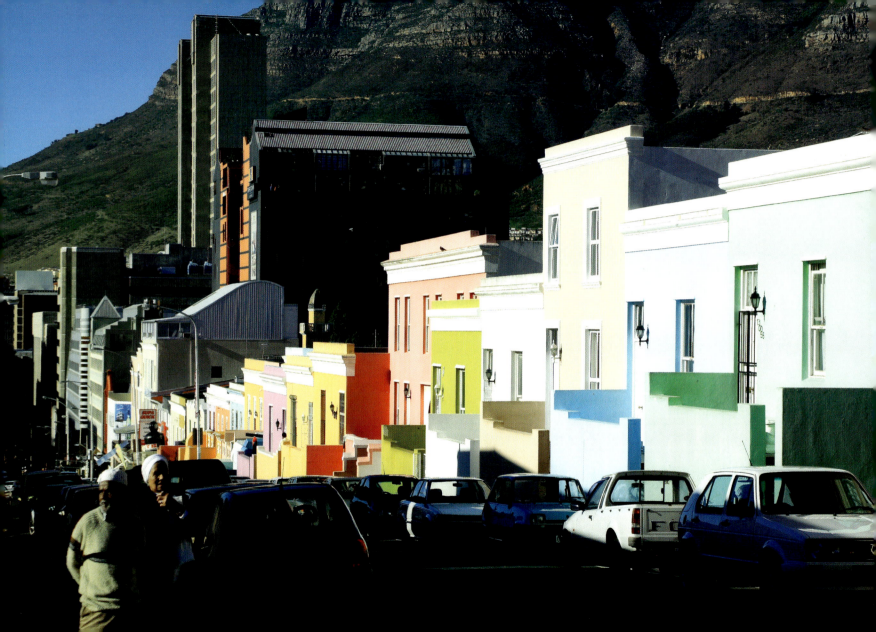

The Bo-Kaap is formerly known as the Malay Quarter. It is situated on the slopes of Signal Hill above the city centre, and is a historical centre of Cape Malay culture in Cape Town. This multicultural area is known for its colourful Edwardian buildings and historical cobble stoned streets.

Bo-Kaap, auf Deutsch die Obere Stadt, früher Malaien-Viertel genannt, liegt auf den Abhängen des Berges Signal oberhalb des Stadtzentrums. Es ist das historische Zentrum der malaiischen Kultur Kapstadts. Dieses Gebiet mit seinem Gemisch an Kulturen ist berühmt für seine bunten Häuser und die historischen, mit Kopfsteinen gepflasterten Straßen.

Le quartier Bo-Kaap, c'est-à-dire ville haute, nommé autrefois Quartier Malais, est situé sur les pentes du Mont Signal au-

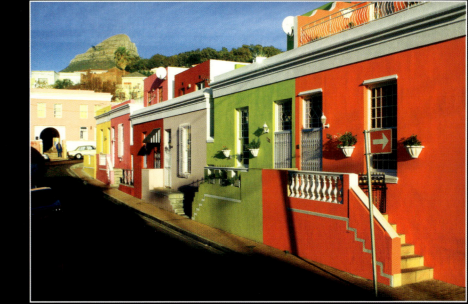

The community's earliest members were slaves brought by the Dutch East India Company, followed shortly thereafter by political dissidents and Muslim religious leaders who opposed the Dutch presence in what is now Indonesia. Beginning in 1654, these resistors were imprisoned or exiled in South Africa by the Dutch East India Company, which founded and used what is now Cape Town as a replenishment station for ships travelling between Europe and Asia.

Die ersten Moslems der Stadt waren Sklaven, die von der Dutch East Indian Company angesiedelt wurden. Ihnen folgten nicht viel später einige politische Flüchtlinge und religiöse Führer, die mit den damaligen Kolonialherren in Indonesien in Konflikt geraten sind. Die Dutch East Indian Company hat von 1654 an politische Widerstandskämpfer nach Südafrika, in das heutige Kapstadt, eingesperrt oder verbannt, das man damals für die Schiffe als Übergangslager und –Hafen genutzt hatte.

Les premiers musulmans furent des esclaves implantés par la Compagnie Dutch East India. Ils furent suivis peu après par quelques réfugiés politiques et chefs religieux pourchassés par les colonisateurs hollandais en Indonésie. A partir de 1654 la Compagnie Dutch East India jeta en prison où exilèrent les membres de la résistance politique en Afrique du Sud. Le Cap servant d'entrepôt de transit pour les navires allant de l'Europe en Asie.

Az első muzulmánok rabszolgák voltak, akiket a Dutch East India Company telepített be. Ezeket követte nem sokkal később néhány politikai menekült és vallási vezető, akik összeütközésbe kerültek az akkori indonéziai holland gyarmatosítókkal. 1654-től kezdve a Dutch East India Company bebörtönözte vagy száműzte a politikai ellenállókat Dél-Afrikába, a mai Fokvárosba, melyet átmenő raktárként használtak az Európából Ázsiába közlekedő hajóik számára.

Zinatul Islam Mosque • Die Islamische Moschee Zinatul
La Mosquée Zinatul • Zinatul mecset

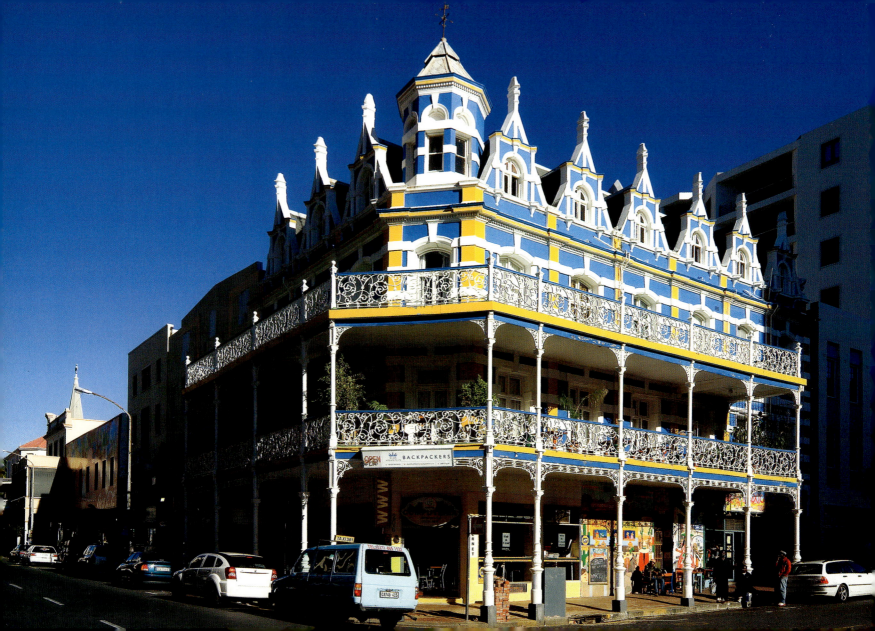

The vibrant Long Street is known throughout the city for its grand old edifices. This street is over 300 years old, and mirrors all the charm of a bygone era. These days Long Street is lined with bars, backpackers and trendy eateries popular with the crowd.

Die Long Street ist vor allem durch die imposanten Bauten bekannt. An den Bauwerken der Straße mit einer von 300 Jahren Vergangenheit wiederspiegeln sich die Stilveränderungen der Epochen. Heutzutage werden die modischen Restaurants und die Jugendherberge der Long Street von Massen der Weltreisenden besucht.

La Rue Longue est connue avant tout pour ses bâtiments imposants. Les maisons vielles de 300 ans reflètent les changements de style des différentes époques. Aujourd'hui les restaurants chics et les auberges de jeunesse de la Rue Longue accueil une foule de voyageurs cosmopolites.

A Long Street elsősorban az impozáns épületeiről nevezetes. A 300 éves múltra visszatekintő utca épületein visszatükröződnek a korok stílusbeli változásai. Manapság a Long Street-en található divatos éttermeket és ifjúsági szállókat világutazó tömegek töltik meg.

← Long Street • Die Lange Straße • Rue Longue • Long utca
 Hout Street • Hout Straße • Rue Hout • Hout utca →

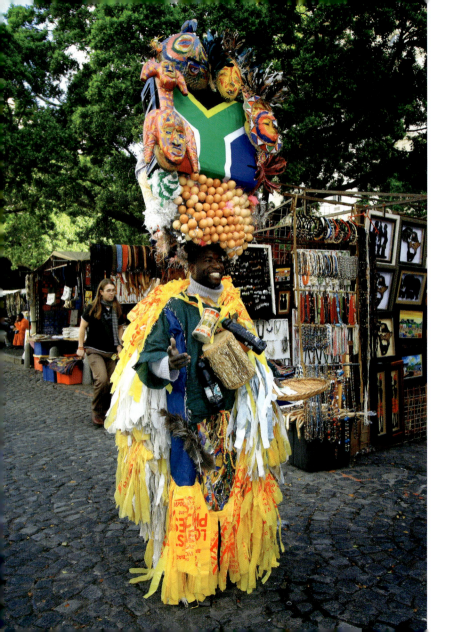

This cobbled square at the heart of the city's business district started out as a market in 1710. Currently, a huddle of brightly-coloured stalls provides a huge array of tantalizing curios. In the square, one is considered lucky to get an autograph from the eggyman. Surrounding the tiny square are some very attractive buildings, such as the old town house, which was erected in the late 1750s.

Den im Geschäftszentrum der Stadt liegende Greenmarket Platz mit Kopfsteinpflaster wurde 1710 gegründet. Hier kann man auf den bunten Ständen nach afrikanischen Raritäten stöbern, und wenn man Glück hat, bekommt man sogar ein Autogramm vom „Eiermann". Der Platz ist von verzierten Bauwerken umrandet, darunter das „alten" Rathaus, das 1750 errichtet wurde.

La place pavée du Greemarket fut construite en 1710 dans le quartier des commerçants. Sur les échoppes des commerçants on peut choisir des produits exclusifs africains et avec un peu de chance il est même possible d'obtenir l'autographe du marchand d'œuf. La place est entourée des bâtiments richement décorés, dont « l'ancien » Hôtel de Ville, construit en 1750.

1710-ben hozták létre a város üzleti központjában található macskaköves Greenmarket teret. Itt a változatosan színes standokon afrikai ritkaságok közül válogathatunk, és ha szerencsénk van, a tojásember is ad nekünk autógrammot. A teret díszes épületek veszik körül, köztük az „öreg" Városháza, melyet 1750-ben építettek.

Greenmarket Square • Der Greenmarket Platz
Place Greenmarket • Greenmarket tér

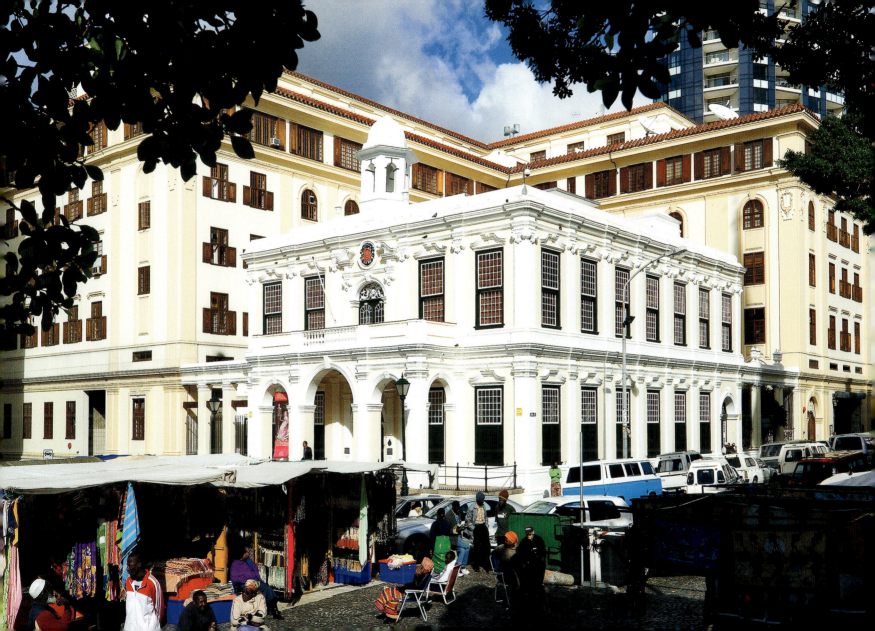

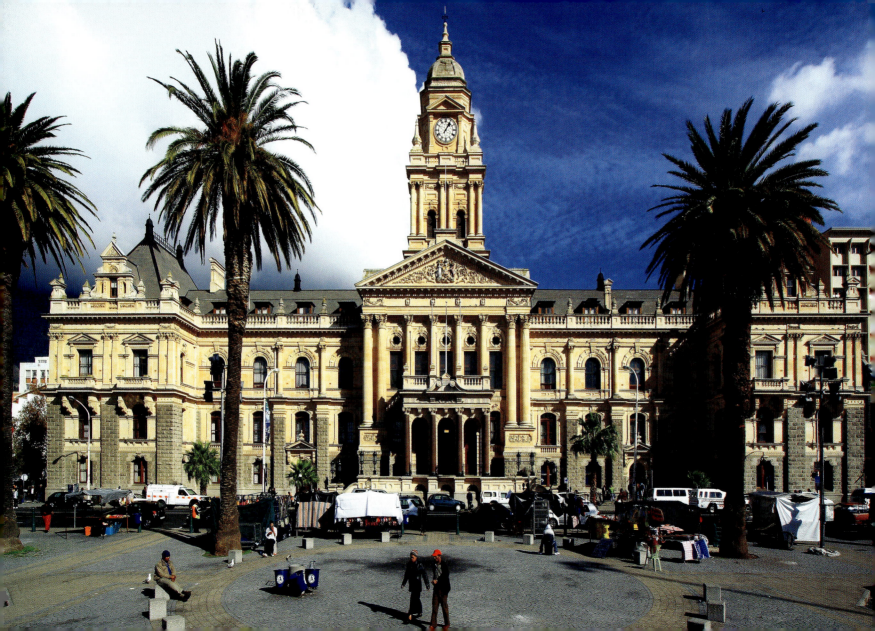

One of the landmarks of the city centre is this Italian Renaissance building of granite and marble, built in 1905. Its tower was added in 1923 and the Hall's main chamber boasts an organ with more than 3000 pipes. The building houses the town library and Cape Town's main concert hall.

Das Rathaus wurde in einem aus Granit und Marmor errichteten Gebäude der italienischen Renaissance untergebracht, das seine Pforten offiziell 1905 eröffnet hatte. Sein Turm wurde erst 1923 dazu gebaut. Im Festsaal des Rathauses befindet sich auch eine Orgel, die mehr als 3000 Orgelpfeifen besitzt. Gelegentlich werden hier auch Konzerte von dem Sinfonieorchester Kapstadt abgehalten.

L'Hôtel de Ville est installé dans un bâtiment de style Renaissance italien. Construit en granit et en marbre il fut inauguré officiellement

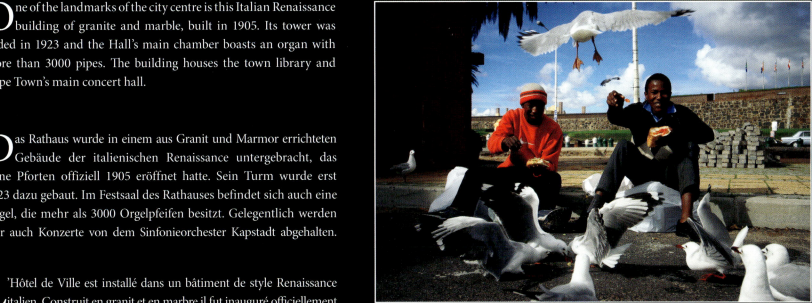

Castle of Good Hope is a Star Fort which was built on the original coastline of Table Bay and now, due to land reclamation, seems nearer to the centre of Cape Town, South Africa. Built by the VOC between 1666 and 1679, the Castle is the oldest building in South Africa. It replaced an older fort made out of clay and timber that was built in 1652 by Jan van Riebeeck upon his arrival at the Cape of Good Hope.

Diese sternförmige Festung hat man ursprünglich auf der Küstenlinie errichtet, aber wegen der Auffüllung des Küstenbereiches befindet sich das Schloss heute eher in der Innenstadt. Das älteste Gebäude von Südafrika hat die Dutch East Indian Company zwischen 1666 und 1679 errichtet. Es ist der Nachfolgebau von jener 1652 aus Holzbalken gebauten Festung, die Jan van Riebeeck zu der Zeit errichtet hatte, als er am Kap der Guten Hoffnung angekommen war.

Ce château fort en forme étoile fut élevé à l'origine sur la ligne de la côte, mais à cause du remblai de la zone il se trouve au centre-ville. Le plus ancien bâtiment d'Afrique du Sud fut construit entre 1666 et 1679 par la Compagnie Dutch East India à la place de la forteresse en poutres de bois et en argile fabriquée à la hâte par Jan van Riebeeck après son arrivée au cap de Bonne-Espérance en 1652.

Ezt a csillag alakú erődítményt eredetileg a partvonalra építették, de a partszakasz feltöltése miatt a kastély mára a belvárosban található. Dél-Afrika legöregebb épületét 1666 és 1679 között az Dutch East Indian társaság építette, mely az utódja annak a korábbi 1652-ben agyagból és fagerendákból összetákolt erődnek, melyet Jan van Riebeeck fabrikált, amikor megérkezett a Jóreménység fokára.

Castle of Good Hope • Das Schloss der Guten Hoffnung • Château de Bonne-Espérance • A Jóreménység Kastélya

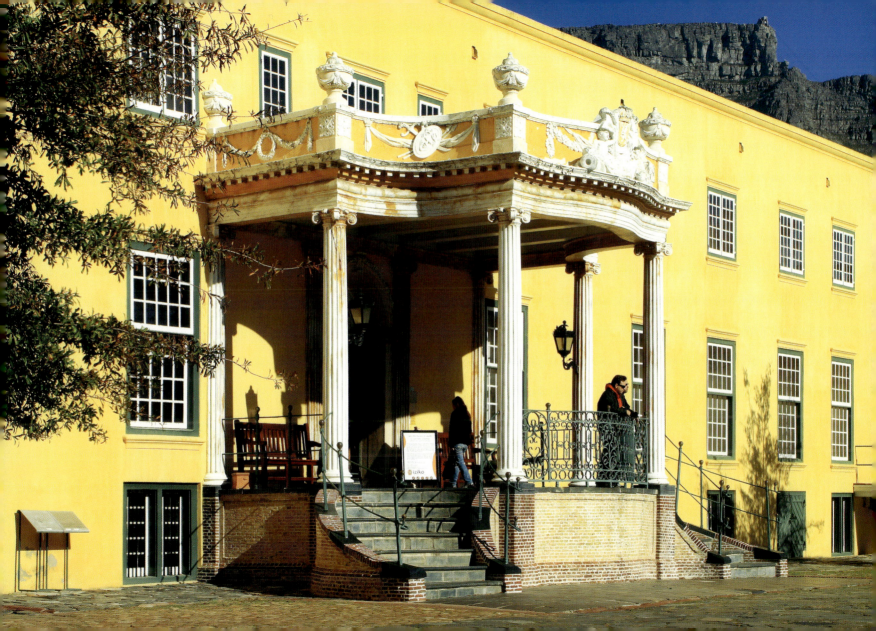

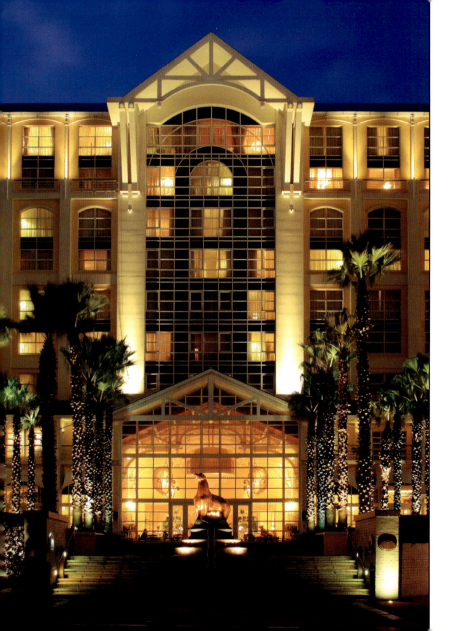

This five-star, 329-room hotel located on V & A Waterfront, straddles the antique breakwater and is an architectural masterpiece, capturing the essence of the enchanting Cape, the Victorian elegance of yesterday, combined with the contemporary design of today.

Dieses Fünf-Sterne-Hotel mit 329 Zimmern liegt an der V & A Waterfront. Das Luxushotel verbreitet die Stimmung eines alten Wellenbechers und ist ein architektonisches Meisterwerk. Es zeugt von Kapstadts Anziehungskraft und verbindet die Eleganz der viktorianischen Zeit mit dem Stil der Gegenwart.

Cet hôtel à cinq étoiles, avec 329 chambres se situe au V & A Waterfront. L'hôtel de luxe est le mariage harmonieux de l'ambiance de l'ancien brisant et un chef-d'œuvre architectural exprimant l'attractivité du Cap qui consiste à l'amalgame de l'élégance de l'époque victorienne et du style contemporain.

Ez az öt csillagos, 329 szobás szálló a V & A Waterfront –on található. A luxus-szálló patinásan egyesíti az antik hullámtörő hangulatát egy építészeti remekművel, mintegy kifejezve Fokvárosnak azt a vonzerejét, ahogyan az ötvözi az egykori Viktória korabeli eleganciát a jelen kor stílusával.

Table Bay Hotel • Das Table Bay Hotel • Hôtel de la Petite baie • Table Bay Szálló

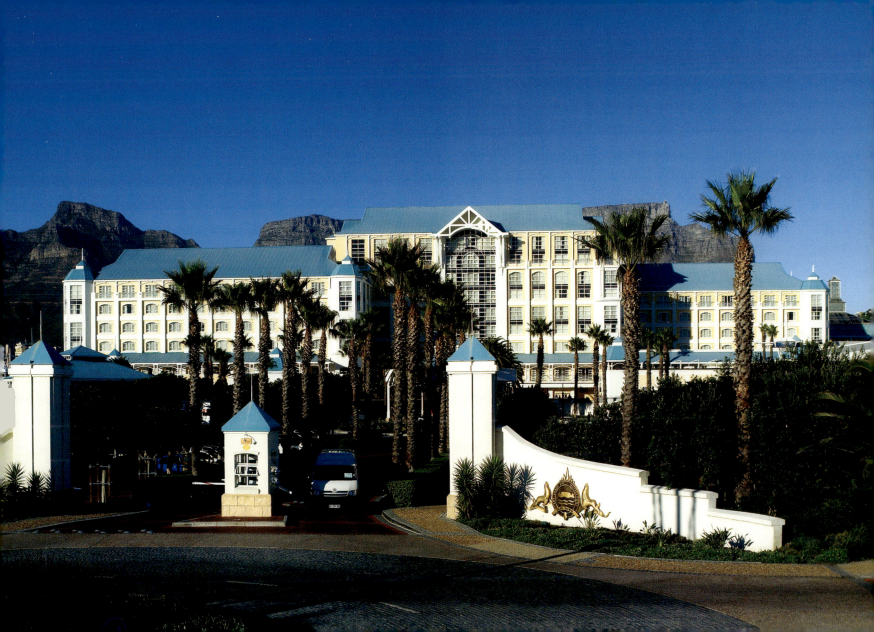

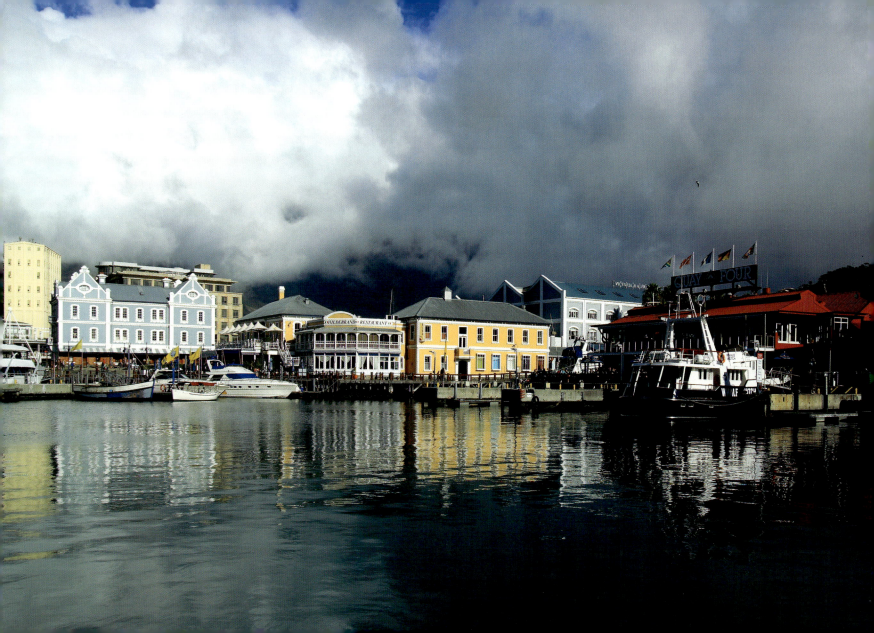

By the time Prince Alfred, eldest son of Queen Victoria tipped the first load of stone into the sea to initiate construction of Cape Town's harbour, the trade routes to the East had transformed the city into a hive of seafront activity.

Prinz Alfred – der älteste Sohn von Königin Victoria – hatte 1860 die Hafenbauarbeiten von Kapstadt feierlich eröffnet. Die nach Asien führenden Handelsschiffrouten haben die Stadt zu einem vibrierenden Hafenstadtzentrum umgewandelt.

Parallèlement avec l'ouverture somptueuse par le prince Alfred – fils aîné de la reine Victoria - Les travaux de construction du port du Cap et l'ouverture de routes commerciales maritimes allant vers l'Est transformèrent la ville en centre portuaire vivant.

Azzal, hogy Alfréd herceg - Victoria királynő idősebbik fia – az első adag követ tengerbe hajította, ünnepélyesen megnyitotta a fokvárosi kikötő munkálatait. A keletre vezető kereskedelmi hajóforgalom a várost hamarosan lázas kikötő központtá formálta.

Victoria & Alfred Waterfront • *Victoria & Alfred Waterfront*
Victoria & Alfred Waterfront • *Victoria & Alfred Waterfront*

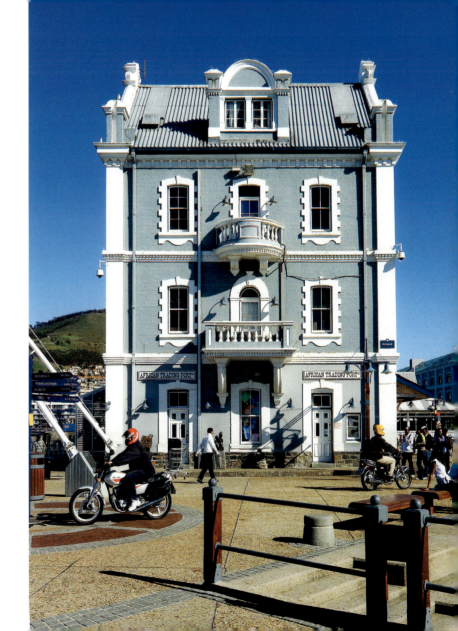

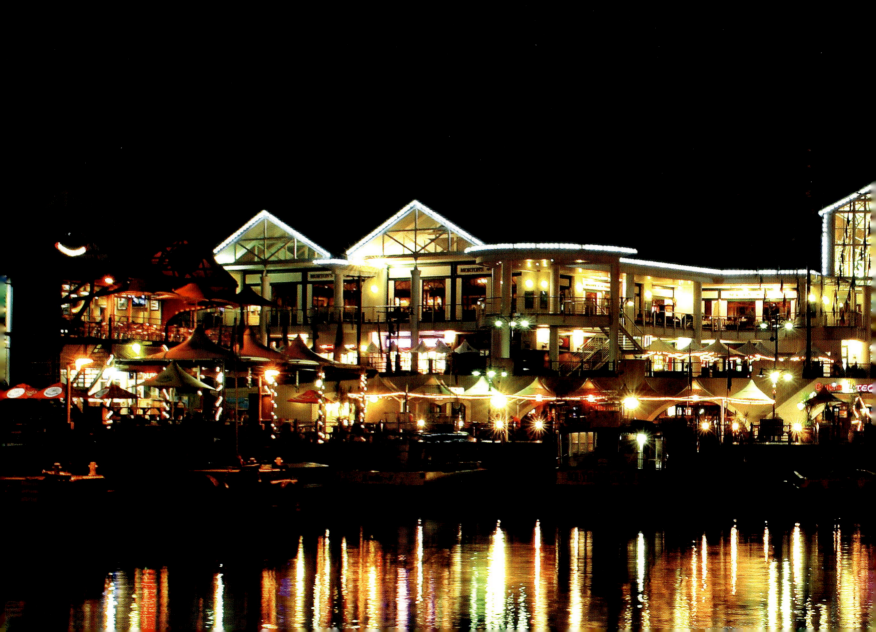

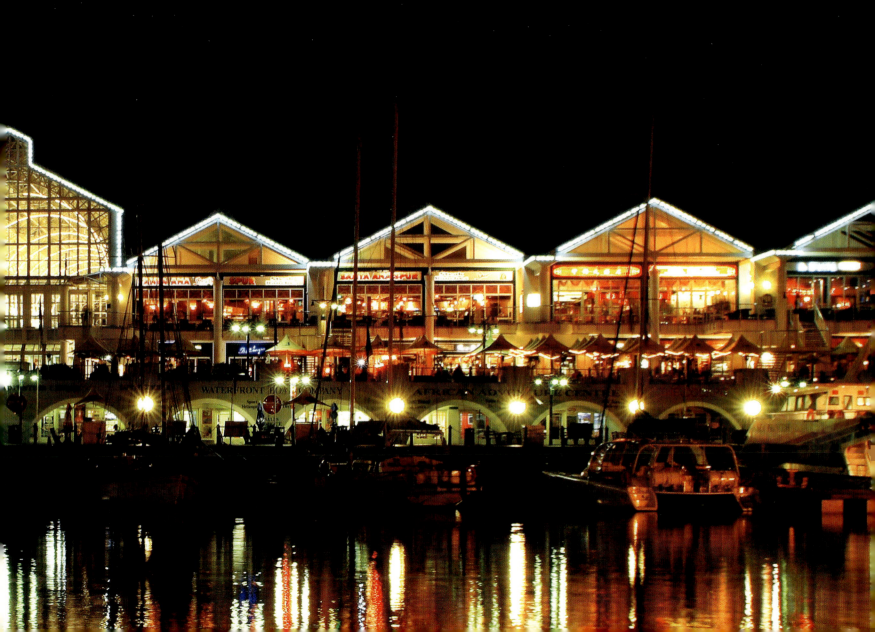

In 1860, few could imagine that the simple pier would develop into today's V&A Waterfront complex- a working harbour and mecca of shopping and entertainment. Truly, it preserves the charm of Victorian industrial architecture and the scale of a harbour built for sailing and the early days of steam travel, sharing the quayside with unashamedly modern shopping malls and hotels.

Damals hätten nur wenige gedacht, dass dieser einfache Hafendamm sich einst zu einem Komplex umwandeln wird, das den Hafenbetrieb mit dem Einkaufens und der Unterhaltung vereint. Die viktorianische Industriearchitektur hat ihre Anziehungskraft beibehalten. Der für die Segel- und Dampfschifffahrt errichtete Hafen verschmilzt nahtlos mit den modernsten Einkaufszentren und Hotels.

Difficile de s'imaginer, en 1860, que cette simple digue portuaire devient un jour ce complexe, qui voie aujourd'hui se côtoyer un port maritime et un centre commercial et de divertissements. Le port construit autrefois pour des bateaux à voile ou à vapeurs s'est agrandi tout en conservant le charme de l'architecture industrielle victorienne.

1860-ban még kevesen gondolták volna, hogy ez az egyszerű kikötőgát egyszer majd egy komplexummá fog fejlődni, mely egyesíti a működő kikötőt a bevásárlás és a szórakozás Mekkájával, megtartva a Victoria korabeli ipari építészet, az egykori vitorlás és gőzhajózásra épített kikötő hangulatát egyesülve a legmodernebb bevásárlóközpontokkal és szállodákkal.

Victoria & Alfred Waterfront • *Victoria & Alfred Waterfront*
Victoria & Alfred Waterfront • *Victoria & Alfred Waterfront*

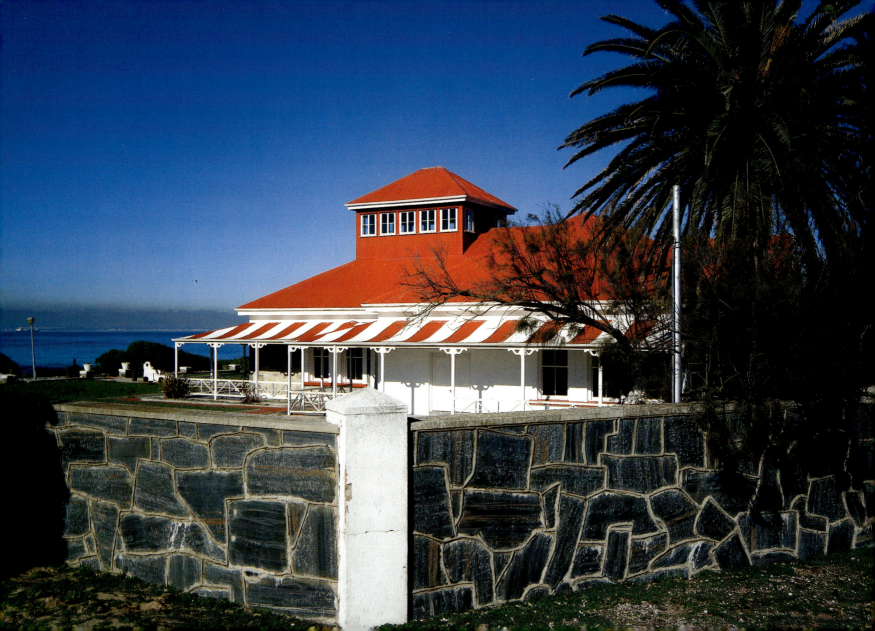

Robben Island was first inhabited thousands of years ago by Stone Age people, at a time when sea levels were considerably lower than they are today and people could walk into what is now the sea. Since the end of the last Ice Age, the land around the island was flooded by the ocean. Since the beginning of the 17th century, the Island has served a holding 'pen' for livestock needed on the mainland. Then it has been used to isolate certain people — mainly prisoners — and amongst its first permanent inhabitants were political leaders from various Dutch colonies.

Die Robben-Insel war bereits in der Steinzeit, vor tausenden von Jahren, bewohnt, als der Meeresspiegel noch wesentlich niedriger war als heute und die Menschen über Land dorthin gelangen konnten. Seit Ende der letzten Eiszeit ist die Insel vom Meer umgeben. Seit Beginn des 17. Jahrhundertes diente sie als Weideland für das am Festland benötigte Vieh, später wurden dorthin Menschen verbannt – vor allem Gefangene. Zu den ersten ständigen Bewohnern zählten die politischen Verantwortlichen mehrerer holländischer Kolonien.

L'Ile Robben était déjà habitée à l'âge de pierre, quand le niveau de l'océan était moins élevé et que le passage à pied était possible. Depuis la fin de la dernière période glacière l'île est complètement entourée par l'océan. A partir du 17e siècle elle ravitailla la ville du Cap en nourriture, puis servit de lieu de détention pour les prisonniers. Les premiers habitants furent des chefs politiques des colonies hollandaises. Puis entre 1836 et 1931 l'île fut un camp de lépreux.

A Robben-sziget már a kőkorszakban lakott volt. Az alacsonyabb tengerszint miatt akkor még félsziget volt. Az utolsó jégkorszak vége óta szigetet körülveszi az óceán. A 17. század elején a szigetet volt az éléskamrája Fokvárosnak, később, egyes emberek – főleg foglyok – elkülönítésére használták. Az első lakók különböző holland gyarmatok politikai vezetői voltak. 1836 és 1931 között a sziget lepratelepként működött.

← *Guest House* • *Das Gästehaus* • *La Maison d'invité* • *Vendégház*
Light House • *Der Leuchtturm* • *Le Phare* • *Világítótorony* →

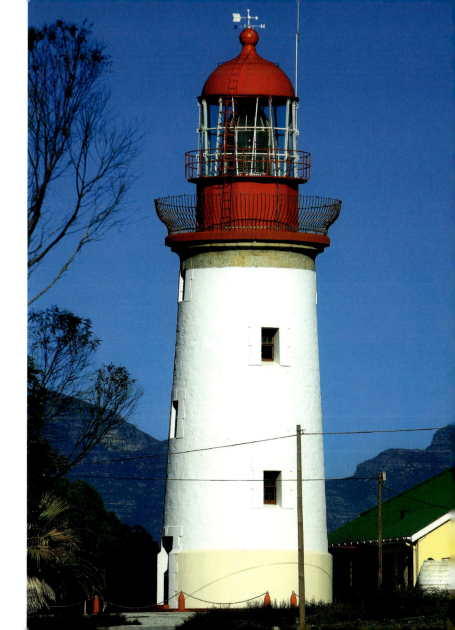

From 1836 to 1931 the island was used as a leper colony. Between 1961 and 1991, over three thousand men, including its most famous inmate, Nelson Mandela, were incarcerated here as political prisoners. The island became a museum in 1997. The current Robben Island lighthouse, built in 1863, was converted to electricity in 1938. The Moturu Kramat, was built in 1969 to commemorate Sayed Adurohman Moturu, the Prince of Madura. The Guest House was built in 1895 for the island's governor and the pastor.

Von 1836 bis 1931 wurde die Insel als Lepralager genützt. Zwischen 1961 und 1991 waren hier mehr als 3.000 politische Häftlinge interniert. Der berühmteste von ihnen war der spätere Ministerpräsident Nelson Mandela. Seit 1997 ist die Insel ein Museum. Zu den Sehenswürdigkeiten zählen der 1895 errichtete und 1936 auf elektrischen Betrieb umgestellte Leuchtturm, das zum Andenken an Sayed Adurohman Moturu, den Fürsten von Madura, errichtete Moturu Kramat (islamisches Grabmal) und das 1895 für den Gouverneur und den Pastor der Insel erbaute Gästehaus.

De 1961 au 1991 plus de 3000 condamnés, surtout politiques, furent détenus ici, entre autres Nelson Mandela, ex-président de l'Afrique du Sud. Depuis 1997 un musée fonctionne sur l'île. Ses monuments sont : le phare construit en 1863 et électrifié en 1938 ; Moturu Kramat (monument funéraire islamique) élevé à la mémoire de Sayed Adurohman Moturu, prince de Madura et l'Auberge, construite pour le gouverneur et l'aumônier de l'île en 1895.

1961 és 1991 között, több mint 3000, főleg politikai elítélt, köztük Dél-Afrika volt miniszterelnöke Nelson Mandela is ott raboskodott. A sziget 1997 óta múzeumként üzemel. Látványosságai a világítótorny, melyet 1863-ban építettek és 1938-ban lett villamosítva, a Moturu Kramat (iszlám síremlék) melyet Sayed Adurohman Moturu Madura hercegének emlékére emeltek és a Vendég Ház, mely 1895-ben épült a sziget kormányzója és lelkésze számára.

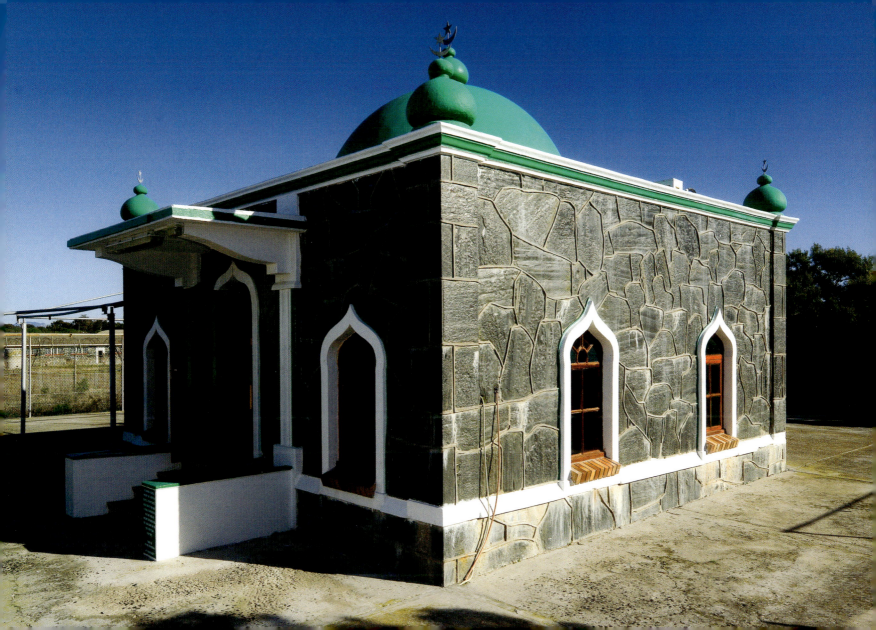

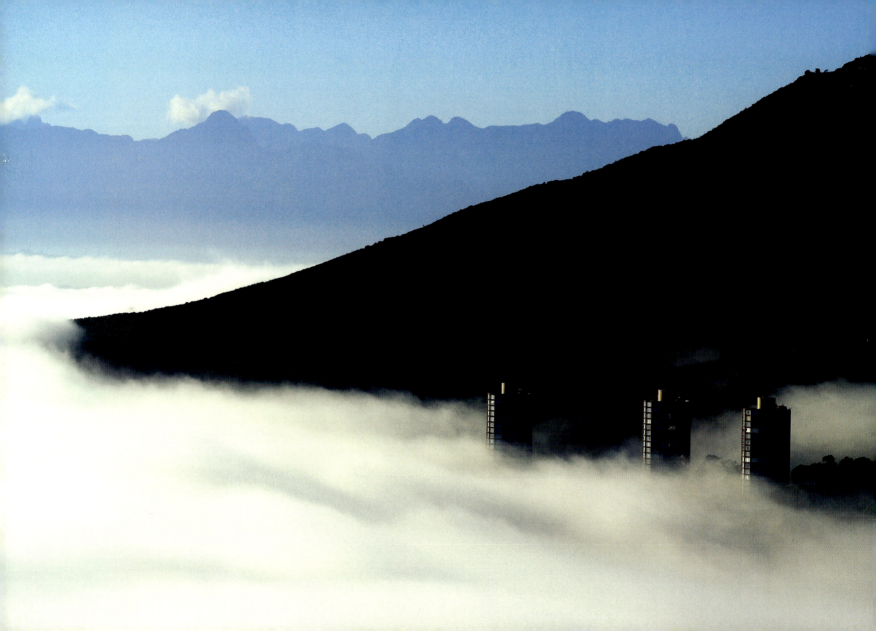

This hill was named after an old naval cannon, which is fired every day of the week (except Sunday) from its summit, which serves as a reminder of those who lost their lives during the two world wars. The Signal Hill is famous as one of the best vantage points from which to view the magnificent Sunset.

Der Berg ist nach einer alten Schiffskanone benannt, die auf dem Gipfel des Berges täglich (außer Sonntag) um die Mittagszeit mit einem Schuss an die Gefallenen der beiden Weltkriege erinnert. Von dem Signalberg, zu dem eine Serpentinen-Straße hinauf führt, kann man den schönsten Sonnenuntergang von Kapstadt genießen, sagen die Kapstädter.

La montagne tire son nom d'un événement historique: on se souvient chaque jour, à midi, par un coup de canon, des

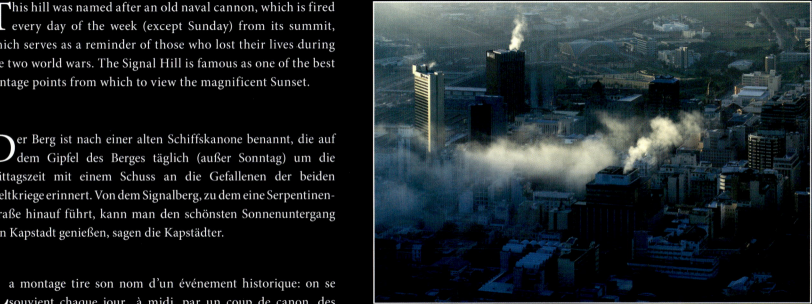

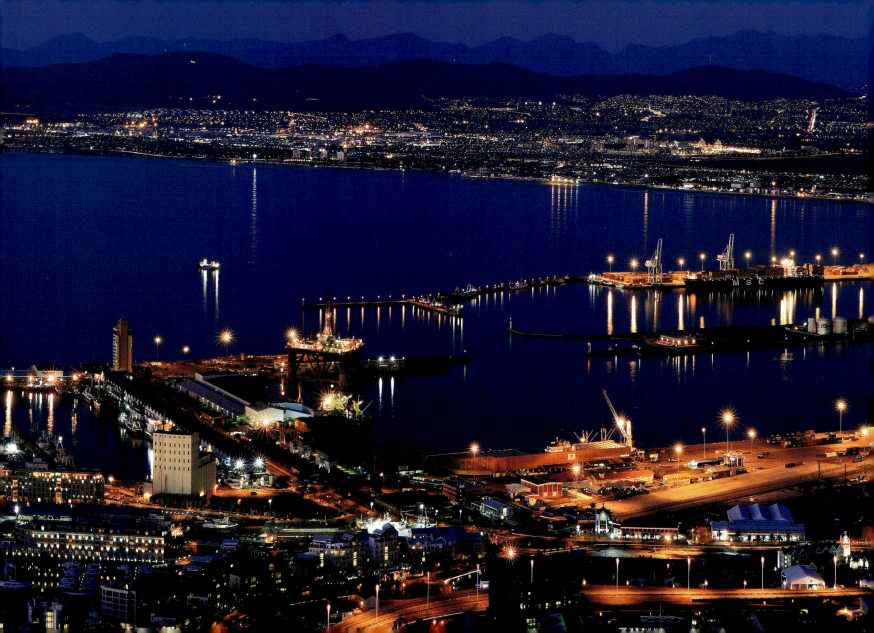

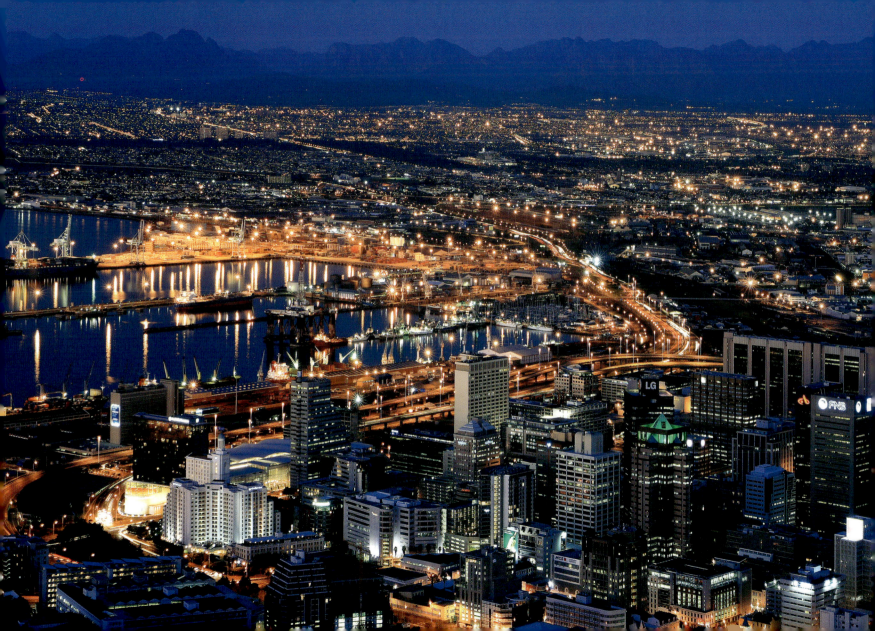

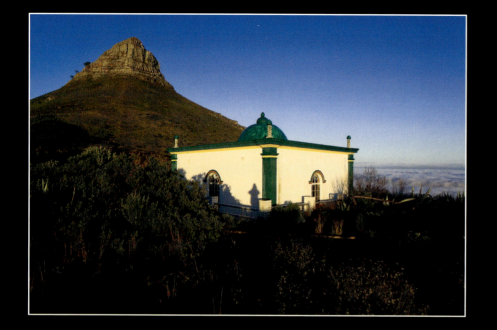

The brightly painted tomb or kramat of Muslim holy man Mohammed Gasan Gaibie Shah stands on the top of saddle linking Lion's Head and Signal Hill. Members of the Cape's large Muslim community believe, that these shrines whereas miracles can only be performed by prophets watch over and protect the citizens of Cape Town.

Auf dem Bild ist das Grabmal von Mohammed Gasan Gaibie Shah, oder, wie er von den Moslems genannt wird, von Kramat zu sehen, das an der Spitze des Berges Signal unterhalb vom Berggipfel namens Löwenkopf liegt. Kramat ist jene Stätte, wo sich die Wundertaten von den Propheten von Allah bestätigen. Die Moslems sind der Meinung, dass die Propheten die Einwohner von Kapstadt beschützen.

Sur la photo on peut voir le monument funéraire de Mohammed Gasan Gaibie Shah – que les musulmans appellent Kramat – situé au Mont Signal sous le sommet de Tête de Lion. Le Kramat est un endroit qui témoigne des miracles des prophètes d'Allah. Selon les musulmans les prophetes protegent les habitants de la ville du Cap.

A képen Mohammed Gasan Gaibie Shah síremléke látható - vagy ahogy a muzulmánok hívják Kramat. A síremlék a Signal hegy tetején fekszik az Oroszlánfejnek nevezett hegycsúcs alatt. A Kramat az a hely, ahol Allah prófétáinak csodái tanúbizonyságot nyernek. A helyi muzulmánok szerint, a próféták védelmet nyújtanak Fokváros lakóinak.

Signal Hill Shrine • Der Signalberg Schrein • Tombeau du Mont Signal • Signal hegyi síremlék

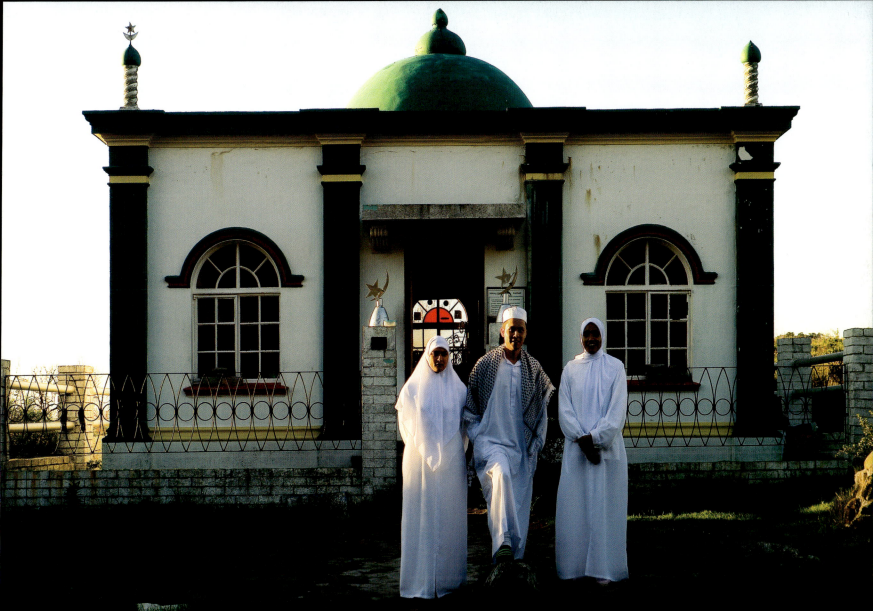

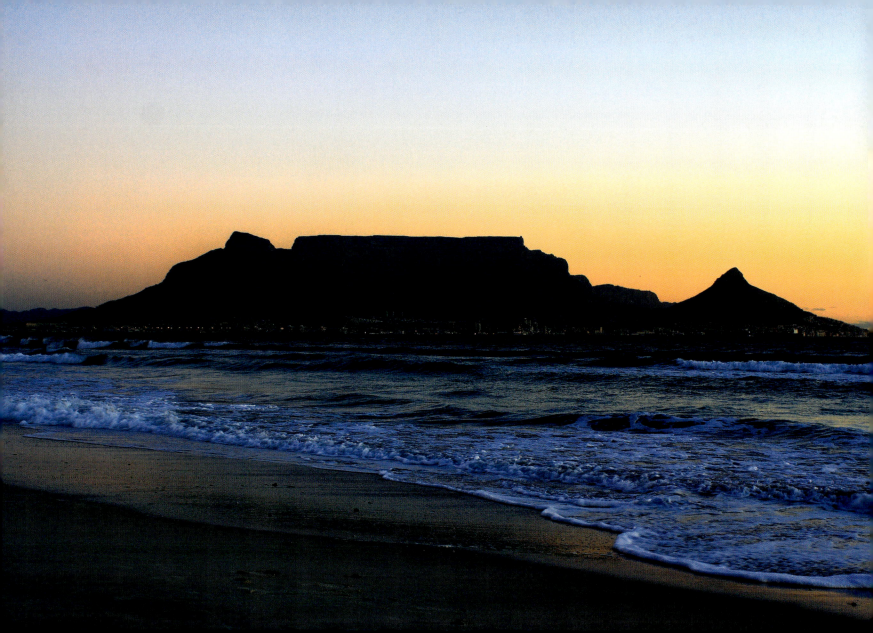

Table Mountain – named by Portuguese explorer Antonio de Saldanha - towers 1 086 meters above the city's shoreline, and its characteristic flat surface extends almost three kilometres. An ancient solid wall of rock, Table Mountain is a stately backdrop against which the Cape Town populace goes about its business each day.

Er hat seinen Namen von dem portugiesischen Entdecker Antonio de Saldanha erhalten. Dieser 1.086 m hohe Berg, auf dessen Plateau eine Hochebene von mehr als 3 km Länge liegt, wurde das Symbol von Kapstadt. Es ist ein uraltes Massiv, seine Felswände bilden eine Art Trennwand zwischen der Innenstadt und den Villenvierteln. Die Einwohner der Stadt begeben sich auf der am Hang des Berges errichteten Straße Tag für Tag in die Arbeit.

La montagne fut nommée ainsi par Antonio de Saldanha, un explorateur portugais,. Cette montagne culminant à 1086 mètres avec un plateau de 3 km de long à son sommet est devenue le symbole principal de la ville du Cap. Ses falaises robustes forment une sorte de paroi entre le centre-ville et le quartier résidentiel ou les habitants prennent chaque jour la route construite en contrebas pour se rendre au travail.

Nevét egy portugál felfedező Antonio de Saldanha adta. Ez az 1086 m magas hegy, melynek a tetején több mint 3

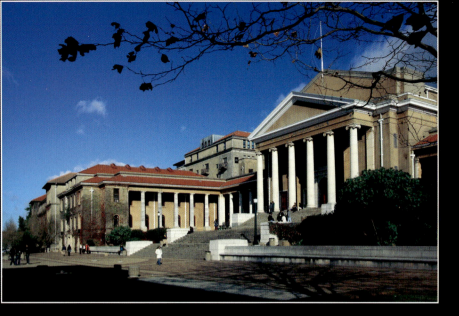

The University of Cape Town, South Africa's oldest university, was founded in 1829 as the South African College, a high school for boys. It is now one of Africa's leading teaching and research institutions. The academic home of some 20 000 students is situated on the slopes of Devil's Peak.

Die Universität Kapstadt, die älteste Universität Südafrikas, wurde 1829 unter dem Namen South African College als Knabenschule gegründet. Sie gehört zu den führenden Unterrichts- und Forschungseinrichtungen Afrikas. Die an den Abhängen des Devil's Peak liegende Universität zählt heute 20.000 Studenten.

L'Université du Cap, fondée en 1829 sous le nom South African College est une école secondaire pour garçons. C' est la plus ancienne des universités sud-africaines. L'Université du Cap est aujourd'hui le plus important centre d'éducation et de recherche d'Afrique. La cité universitaire pouvant accueillir 20.000 étudiants se trouve sur la pente Devil's Peak.

A Fokvárosi Egyetem, Dél-Afrika legrégebbi egyeteme, mely 1829-ben South African College néven lett megalapítva középiskolás diákfiúk részére. A Fokvárosi Egyetem mára Afrika vezető oktatási és kutató intézményévé nőtte ki magát. A Devil's Peak lejtőjére épített egyetemváros 20 000 tanulónak ad otthont.

University of Cape Town • Die Universität Kapstadt • Cité universitaire du Cap • Fokvárosi Egyetem

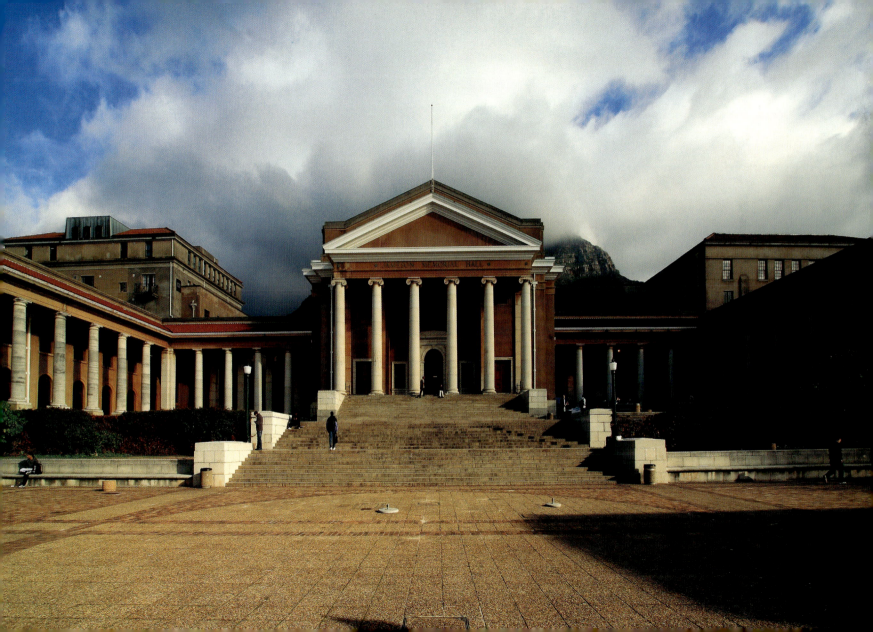

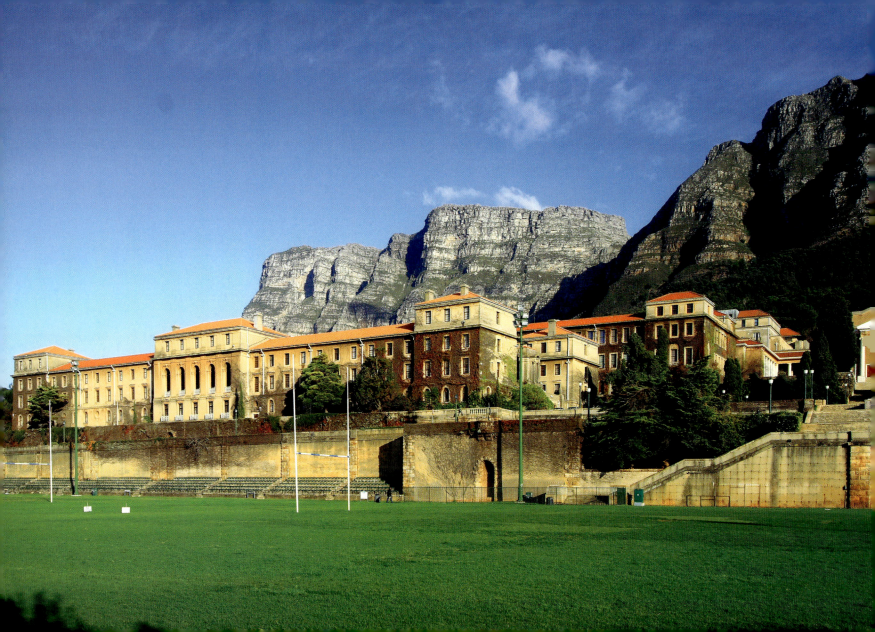

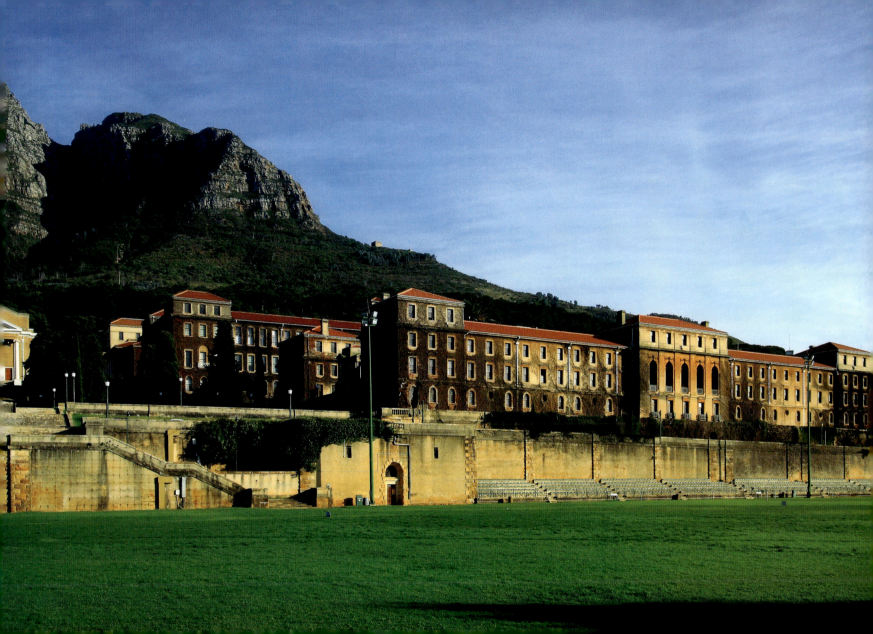

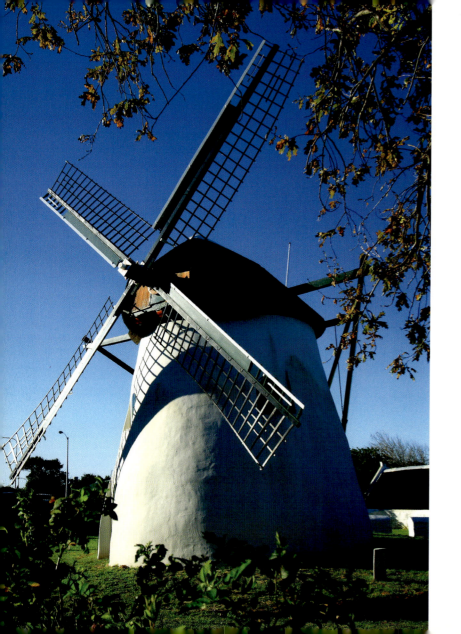

Rhodes Memorial is a memorial to English-born South African businessman, mining magnate, and politician Cecil John Rhodes (1853-1902). The memorial was designed in 1912 by Sir Herbert Baker. The mill was built in approximately 1796 as a private mill on the farm 'Welgelegen', owned by Gysbert van Renen, and was named after his son-in-law, Sybrand Mostert, after Van Renen's death.

Sir Herbert Baker ließ dieses Denkmal 1912 zu Ehren des Geschäftsmannes, Minenbesitzers und Politikers Cecil John Rhodes (1853–1902) errichten. Die Mühle von Mostert wurde um 1796 als private Windmühle auf der Farm „Welgelegen" von Gysbert van Renen erbaut und nach Van Renens Tod nach dessen Schwiegersohn, Sybrand Mostert, benannt.

Le monument fut sculpté du granit de la montagne Table en 1912 à la commande de Sir Herbert Baker pour rendre hommage à l'homme d'affaire, propriétaire de mines et homme politique, Cecil John Rhodes (1853-1902). Le moulin à vent de Mostert fut construit autour de 1796 à la ferme « Welgelegen » appartenant à Gysbert van Renen. Le moulin porte le nom de son beau-fils, Sybrand Mostert, après la mort de Van Renen.

Az emlékművet 1912-ben Sir Herbert Baker építette a Tábla hegy gránitjából Cecil John Rhodes (1853-1902) üzletember, bánya tulajdonos, politikus tiszteletére. A Mostert malma 1796 körül magán szélmalomként épült Gysbert van Renen 'Welgelegen' nevű farmjára. A malom, Van Renen halálát követően a vejéről, Sybrand Mostert-ről lett elnevezve.

Rhodes Memorial • Das Rhodes Denkmal • Monument Rhodes • Rhodes Emlékmű →
← Mostert's Mill • Die Mühle von Mostert • Moulin de Mostert • Mostert Malma

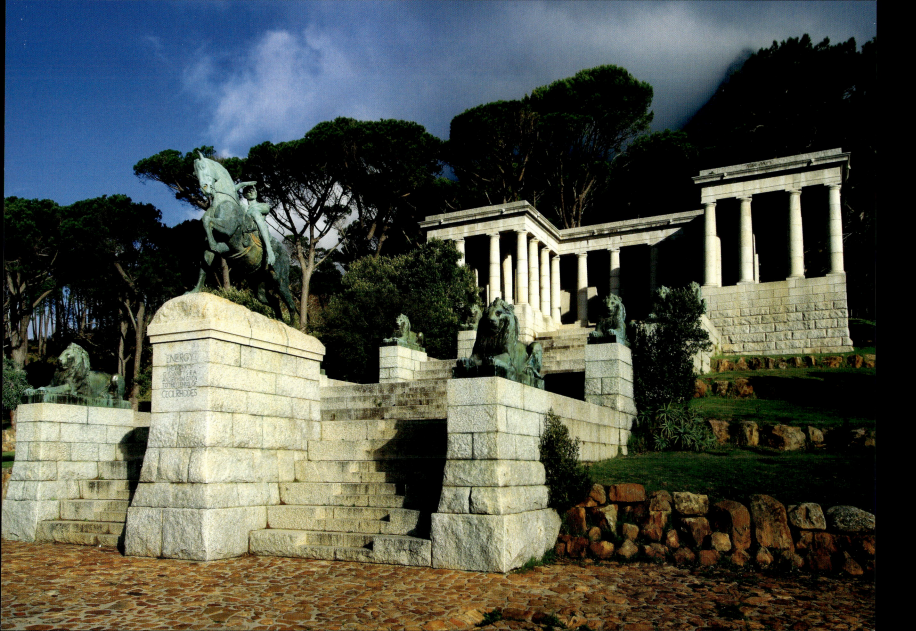

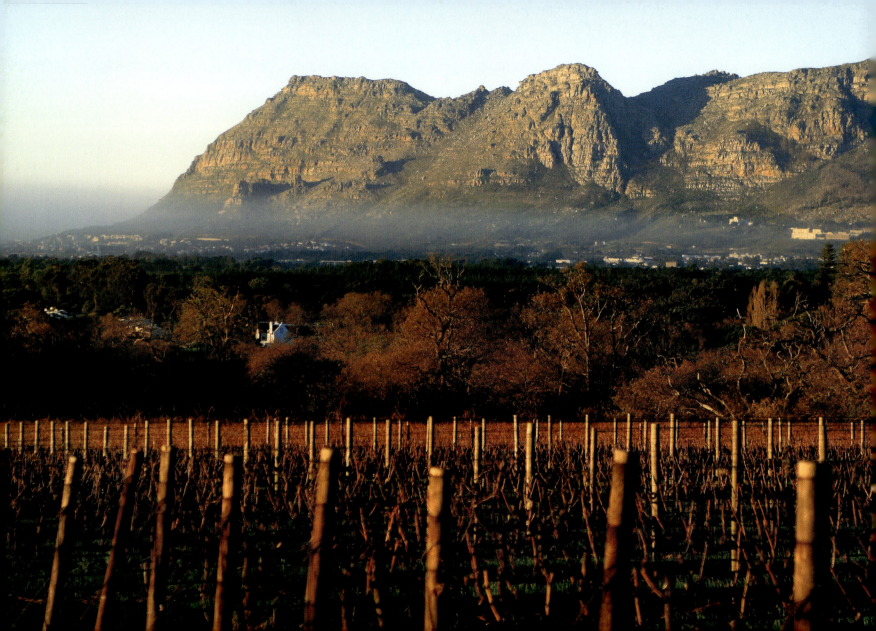

Groot Constantia is the oldest wine estate in South Africa, and is a national monument. It was developed by Simon van der Stel in 1685. The vineyards are tucked in the steep valley on the eastern side of Table Mountain overlooking the False-Bay.

Der älteste Winzerbetrieb des Landes ist das Groot Constantia, das von Simon van der Stel im Jahre 1685 erbaut wurde. Es ist eine nationale Gedenkstätte. Das Weinanbaugebiet verläuft in einem steilen Tal an den Hängen des Tafelberges mit Aussicht auf die False-Bay.

La Cave Constantia dont la construction fut commandée par Simon van der Stel en 1685 est la plus vieille exploitation viticole du pays et un monument national. Le vignoble s'étend dans la vallée abrupte au pied de la Montagne de la Table avec une vue sur la False-Bay.

Groot Constantia, melyet Simon van der Stel épített 1685-ben, az ország legöregebb borászata, nemzeti emlékmű. A borvidék egy meredek völgyben húzódik a Tábla hegy oldalában kilátással a False-Bay-re.

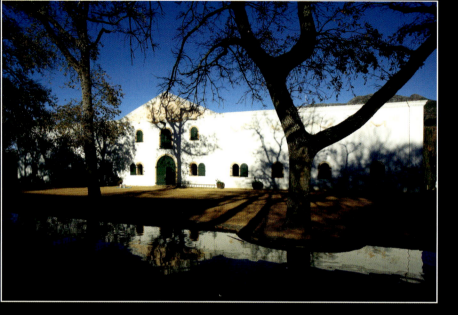

T he maritime climate combined with cool southern slopes and deep mountain soil provides the ideal setting for the making of top quality wines. The name Constantia is irrevocably linked to the World-famous wines manufactured in South Africa. For the past 320 years this wine has been the choice of the world's aristocracy.

D as maritime Klima, die kühlen südlichen Hänge und der Boden des Berges bieten ausgezeichnete Möglichkeiten für den qualitativen Weinanbau. Der Name Constantia wird unter den besten in Südafrika angebauten Weinen vom Weltrang erwähnt. In den vergangenen 320 Jahren ist dieser Wein nicht nur einmal auf den Tischen der Aristokraten dieser Welt gelangt.

L e climat océanique, les pentes fraîches de sud ainsi que le sol de montagne offrent des opportunités magnifiques pour la production des vins de bonne qualité. Le vignoble de Constantia figure sans doute parmi les régions viticoles sud-africaines réputées aux quatre coins du monde pour donner des vins fins. Depuis prés de 320 ans le vin de cette région , honore les tables des aristocrates du monde entier.

A tengeri klíma, a hűvös déli lankák, és a mély hegyi talaj remek lehetőséget nyújtanak a magas minőségű bor termelésére. A Constantia név, tagadhatatlanul, a Dél-Afrikában termelt világhírű borok között kerül megemlítésre. Az elmúlt 320 évben ez a bor sokszor került a világ arisztokratáinak asztalára

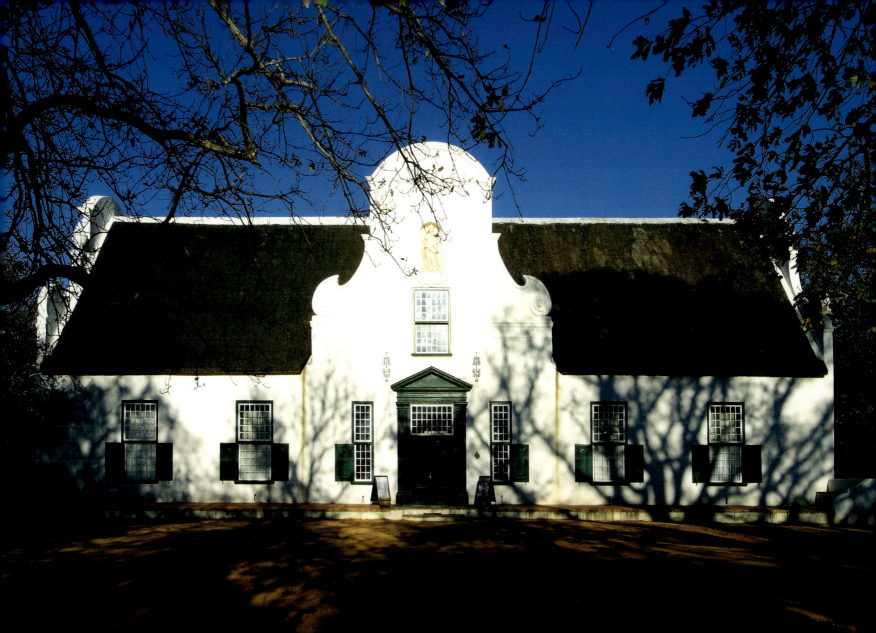

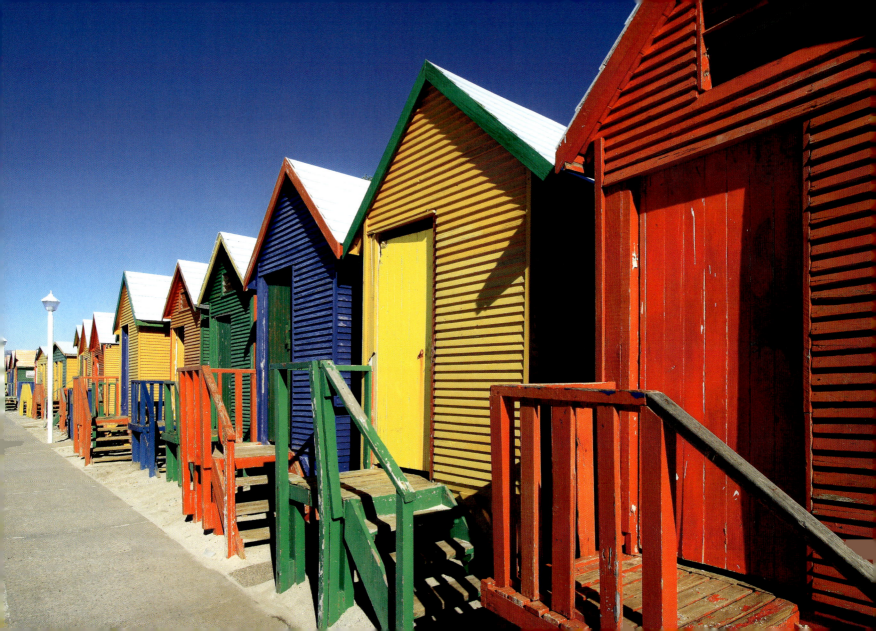

At St. James, 20 000 years ago, isolated clans of cave dwellers inhabited the coastal area. They relied largely on the fish that they trapped in the tidal pool below. Currently there's a walled tidal pool and a line of brightly coloured Bathing Huts, which is very popular among children.

An der Küste von St. James lebten vor 20.000 Jahren Höhlenmenschen. Sie haben sich primär von Fischen ernährt, die durch Ebbe und Flut im Becken an der Küste in Gefangenschaft geraten sind. An derselben Stelle wird das von Mauern umgebene Ebbe und Flut Becken von bunt bemalten Umkleidekabinen geschmückt. Der Ort ist unter den Kindern sehr beliebt.

Dans les grottes de la côte de St. James des tribus isolés vivaient, il y a 20 000 années. Ces tribus se nourrissaient principalement de poissons pris au piège dans le bassin par le changement de marais. Aujourd'hui ce même bassin est entouré de murs et de nombreuses cabines de plage multicolores y sont installées, pour le plus grand bonheur des enfants.

St. James partjainál 20 000 évvel ezelőtt barlanglakó törzsek éltek elszigetelve. Ők főleg az ár-apály medencével fogságba ejtett halakkal táplálkoztak. Ma ugyanezen a helyen a falakkal körülvet ár-apály medencét egy sor, gyermekek által közkedvelt, színesre festet öltözőkabin díszíti.

Cecil John Rhodes made his home in Muizenberg. When he died in on 26th March 1902, his coffin was place on a train from Muizenberg Station where it left on its journey to his final resting place in the Matopas mountains in Zimbabwe (then Rhodesia).

Das Heim von Cecil John Rhodes lag in Muizenberg. Als er am 26. März 1902 verstarb, wurde sein Sarg in der Bahnstation Muizenberg verladen, damit er seine letzte Reise zu seiner Ruhestätte im Gebirge Matopas in Zimbabwe (einst Rhodesien) antritt.

Cecil John Rhodes habita à Muizenberg. Lorsqu'il décéda, le 26 mars 1902, son cercueil fut monté dans le train à la Gare de Muizenberg pour être transporté jusqu'au Zimbabwe (ancienne Rhodésie), puis dans la montagne Matopas, sa dernière demeure.

Muizenberg-ben volt Cecil John Rhodes otthona. Amikor 1902. március 26-án elhunyt, a koporsóját a muizenbergi vasútállomáson tették föl a vonatra, hogy végső nyughelyére - a Zimbabwe-ben (egykori Rhodesia) fekvő Matopas hegységbe - szállítsák.

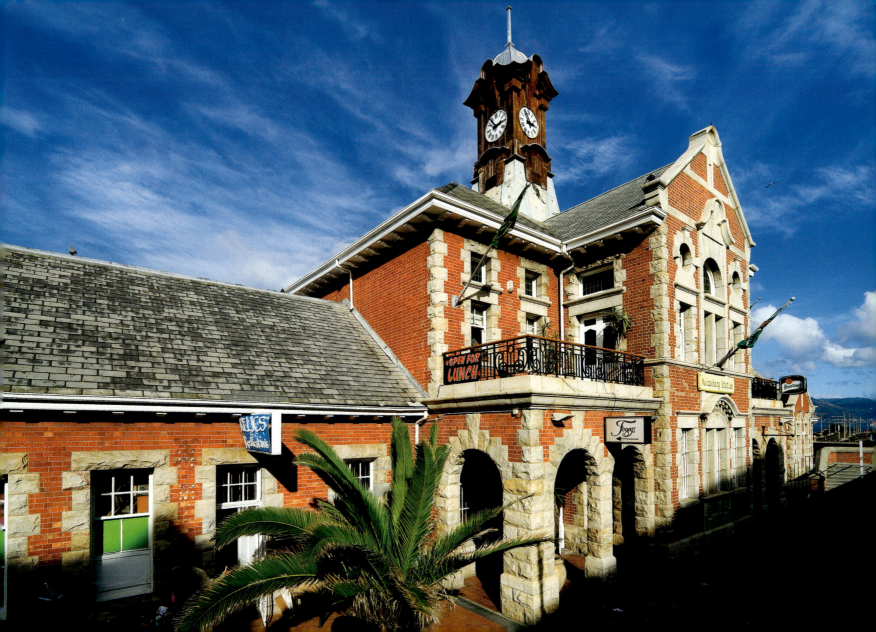

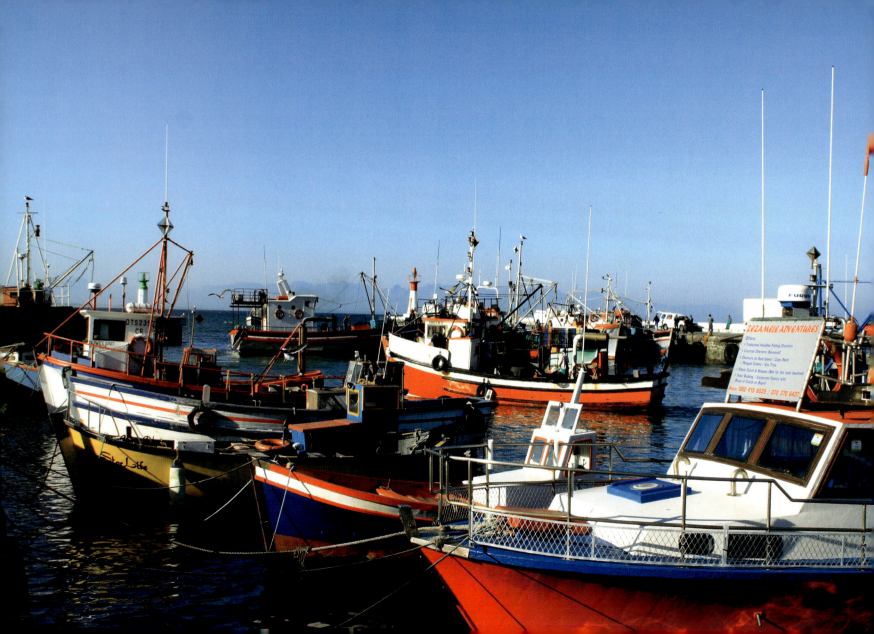

T he village of Kalk Bay was established in the 1600s as a small community of lime-burners who used kilns to extract 'kalk' (the Dutch word for lime) from the seashell deposits for use in the construction of buildings. After 1806, it began to flourish as a fishing village, and has one of the last remaining working harbours in South Africa with a fishing community proud of its heritage.

D as bei Kalk Bay liegende Dorf wurde in den 1600er Jahren durch die dort angesiedelten Kalkbrenner gegründet, die den zum Bau erforderlichen Kalk von Seemuscheln in Öfen gebrannt haben. 1806 begann die Blütezeit der Siedlung als ein Fischerdorf. Heute können die Fischer des Dorfes stolz behaupten, dass sie den Traditionen treu einen des noch verbliebenen Fischereihafens von Südafrika betreiben.

L e village situé à la Baie Kalk fut fondé dans les années 1600 par des chaufourniers qui calcinèrent des coquillages de mer dans des fours afin d'obtenir du kalk (de la chaux en hollandais), matière utilisée pour la construction. A partir de 1806 commença le développement du village grâce à la pêche. Aujourd'hui les pêcheurs du village, disent avec fierté, être parmi les derniers qui gèrent, en conservant leurs traditions, l'un des derniers ports de pêche encore existants en Afrique du Sud.

A Kalk Bay-nél található falu az 1600-as években alakult ki. Az oda telepedett mész égetők tengeri kagylókból kemencékben égették ki a 'kalk'-ot (hollandul meszet), melyet építkezéshez használtak. 1806-tól a település halászfaluként kezdett virágozni. Ma büszkén mondhatják el magukról a falu halászai, hogy hagyományaikat megőrizve Ők a mai napig működtetik Dél-Afrika egyik megmaradt halászkikötőjét.

← *Kalk Bay • Kalk Bay • Baie Kalk • Kalk öböl*
Light House • Der Leuchtturm • Le Phare • Világítótorony →

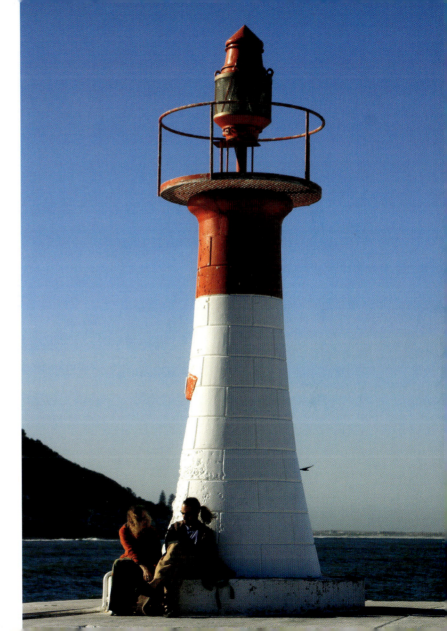

Simon's Bay owes its name to Governor Simon van der Stel, who personally surveyed False Bay in 1687. He recommended Simon's Bay as a sheltered safe winter haven. It was only after Baron von Imhoff set up a proper port and dockland here in 1743 that Simon's bay began to take on the naval responsibilities it enjoys today.

Der Name Simon's Bay/Town geht auf den Gouverneur Simon van de Stel zurück, der 1687 erkannte, dass die False Bay ein idealer Ankerplatz für die holländische Flotte während der Wintermonate sein konnte. Schließlich war es Baron von Imhoff, der hier 1747 einen Hafen mit Dockanlagen einrichtete. Die Bedeutung der Simon's Bay für die Schifffahrt besteht bis heute.

Son fondement se rattache au nom de Simon Van Der Stel qui a considéré ,en temps que gouverneur de la nouvelle localité, que

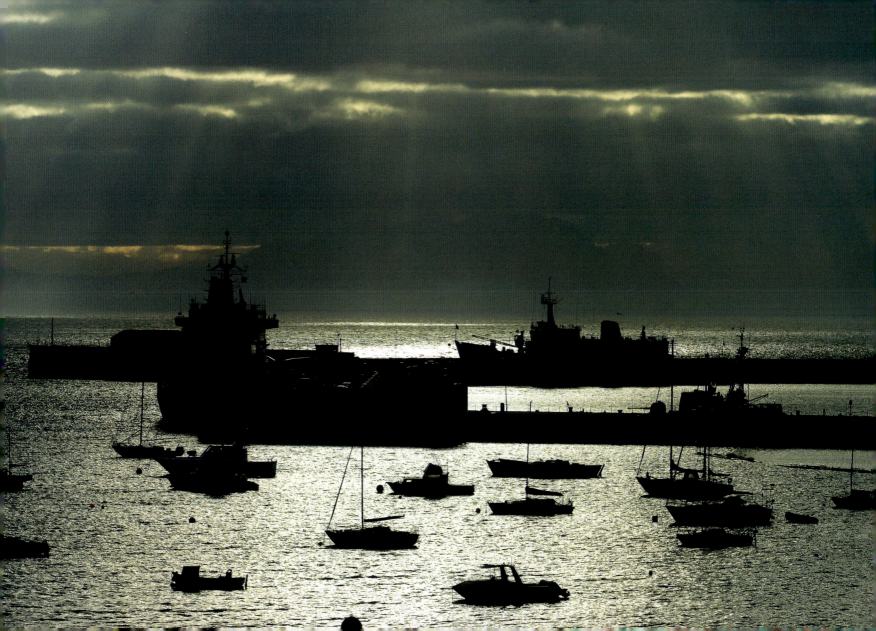

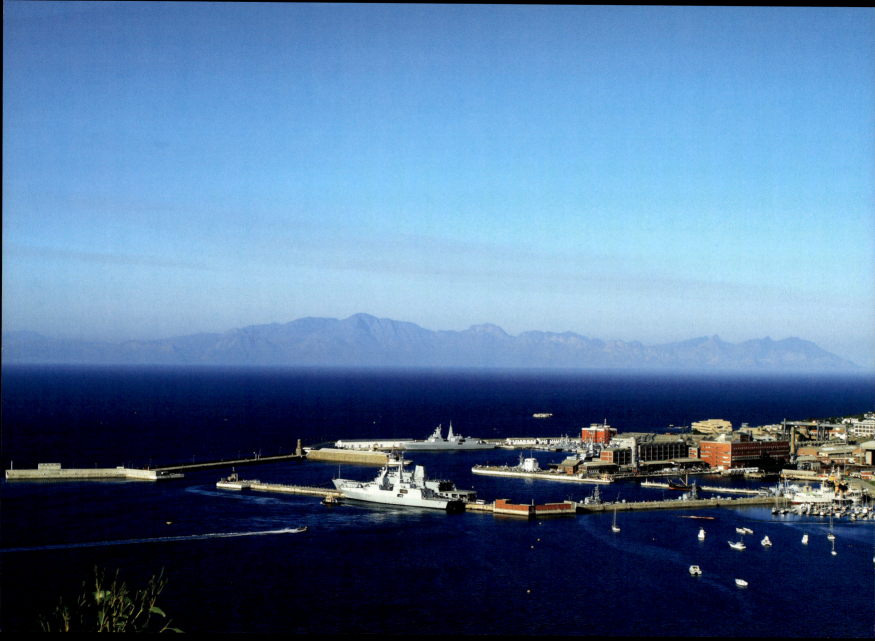

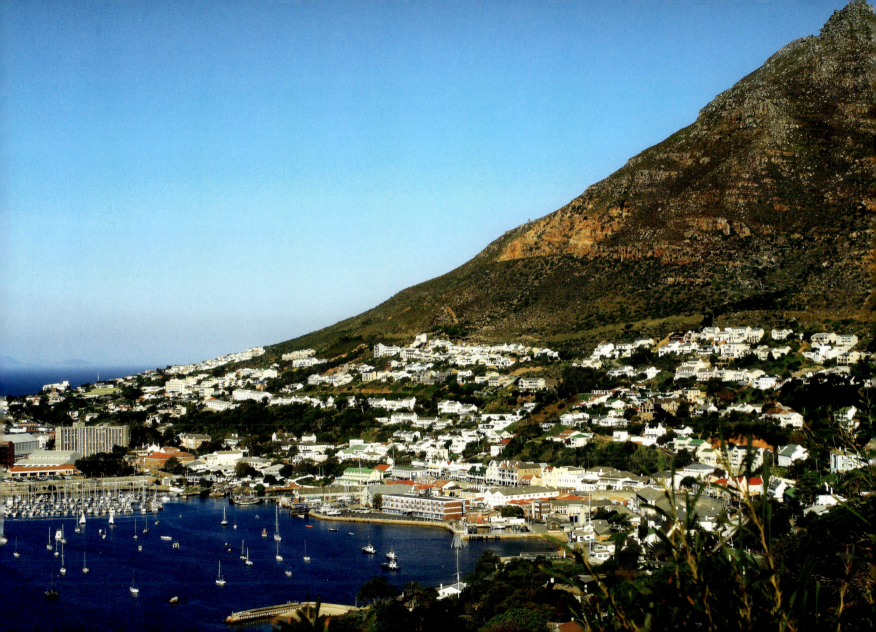

In April 1957 the Naval Base was handed over to the South African Government. The British colonial influence on Simon's Town is apparent in the quaint old Victorian-style buildings that flank the main road running through it. On the way many restaurants - Cafe Pescado, Bon Appetit, Seaforth Restaurant etc. - offer delicacies fresh from the sea.

Seit 1957 kontrolliert die Südafrikanische Marine den Hafen. Der Einfluss der britischen Kolonialmacht ist in Simon's Town an den im viktorianischen Stil erbauten Häusern sichtbar, die entlang der Hauptstraße von Simon's Town stehen. Zahlreiche Restaurants wie das Cafe Pescado, Bon Appetit und das Seaforth Restaurant bieten frische Meeresspeisen an.

La base est contrôlée par la Marine Royale Sud-Africaine depuis 1957. De nos jours si quelqu' un se promène le long de sa grande rue il peut apercevoir l' influance coloniale britannique sur les anciens bâtiments de style Victoria. La ville est également connue pour ses bons restaurants – Cafe Pescado, Bon Appetit, Seaforth Restaurant etc. – où on peut consommer des plats de fruits de mer frais.

A bázist 1957-től a Dél-Afrikai királyi tengerészet kontrollálja. Manapság, ha valaki végiggyalogol a főutcáján, megfigyelheti a Brit gyarmati befolyást az öreg Viktória korabeli stílusú épületeken. Nevezetessége még a városnak a számtalan jó étterem – Cafe Pescado, Bon Appetit, Seaforth Restaurant stb. – ahol friss tengeri ételeket lehet fogyasztani.

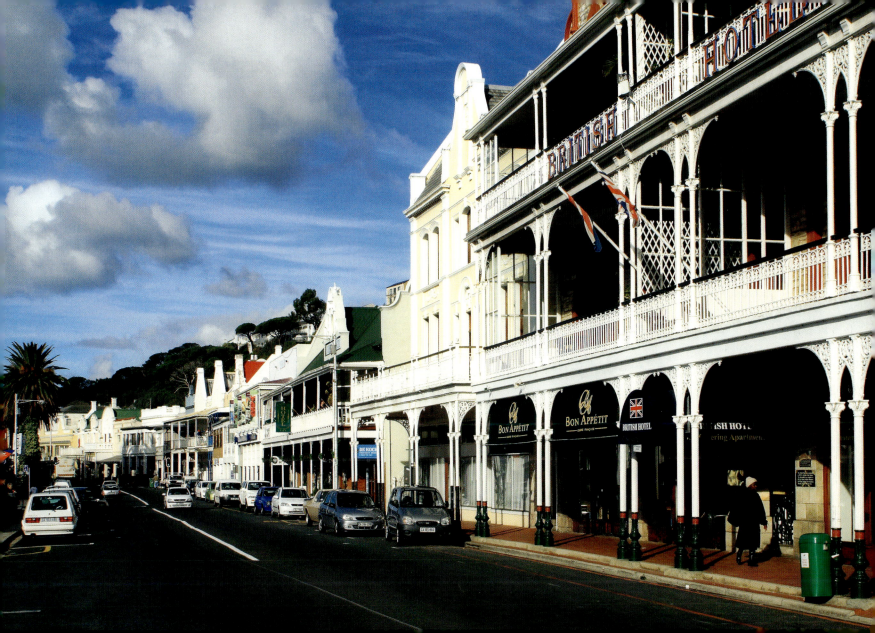

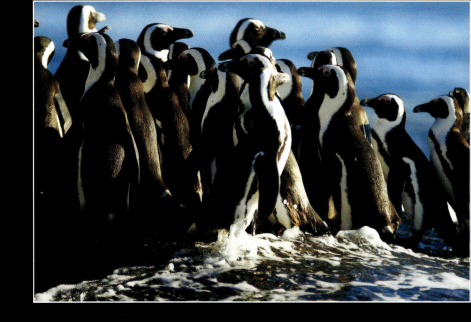

On a secluded enclave of beach just outside Simon's Town, Africa's beloved and endangered penguins find a safe home. The Jackass (or African) penguins, so named for their donkey-like bray, are protected by the massive rounded granite outcrops and marvelled at by countless visitors year after year.

Dieser malerische Küstenstreifen mit gewaltigen Granitfelsen in der Nähe von Simon's Town gelegen, beherbergt die bedrohten Pinguine von Afrika. Die Jacks-Pinguine haben ihren Namen nach ihrem Geschrei, ähnlich wie der Eselsgeschrei, erhalten. Jahr für Jahr kommen Scharen von Besuchern hierher, um diese Pinguine zu bewundern.

La partie de ces côtes pittoresque, aux immenses roches de granit, située près de Simon's Town sert d'habitat aux pingouins d'Afrique. Les pingouins Jackass, nommés ainsi à cause de leur voix qui ressemble au cri de l'âne. Les visiteurs viennent chaque année de loin pour voir cette espèce de pingouin, malheureusement en voie de disparition.

Ez a Simon's Town közelében fekvő hatalmas gránitsziklákkal díszített festői partszakasz ad otthont Afrika veszélyeztetett pingvinjeinek. A Jackass pingvinek a szamár bőgésre hasonlító hangjukról kapták nevüket. Évről évre messziről jött érdeklődők látogatnak ide, hogy megcsodálják ezt a ritka pingvinfajtát.

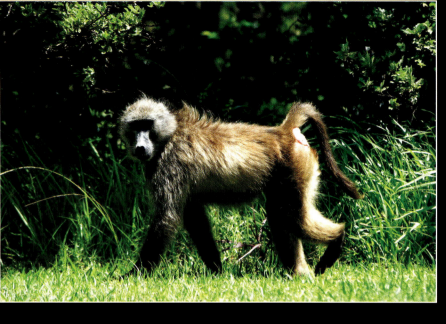

Prior to entering the Cape of Good Hope Nature Reserve, one will pass Smitswinkel Bay with its clear blue-green water. Sea sponges, sea-fans, starfish even spot whales can be seen from this viewpoint. This area is also home to many baboons. Leaving your car window open is a sure invitation for one of them to steal your food.

Wenn man in Richtung Cape Point schreitet, trifft man hier vor dem Eingang der Nationalpark Cape of Good Hope diesen Küstenabschnitt von grün-blauen Farbe mit kristallklarem Wasser an, wo ein großes Artenreichtum von Fischen und Meeresschwämmen befindet. In dieser Gegend leben viele Pavianen, und wenn man nicht auf dem Hut ist, entwenden sie alles aus dem Wagen, was essbar ist.

Allant dans la direction de Cape Point près de l'entrée de la réserve naturelle du Cap de Bonne Espérance, on trouve une partie de la côte, aux eaux cristallines azurées, habitat de nombreux poissons et d'éponges. En admirant ce magnifique paysage, prenez garde aux nombreux babouins qui viennent jusque dans les voitures voles de la nourriture.

A Jóreménység foka felé haladva a Cape of Good Hope Nemzeti Park bejárata előtt található ez a zöldeskék színű, kristálytiszta vizű partszakasz, ahol a halak és tengeri szivacsok széles választékát találjuk. Ezen a területen sok Baboon él, és ha nem figyelünk oda, míg a tájban gyönyörködünk ők elemelik az autóból, ami ehető.

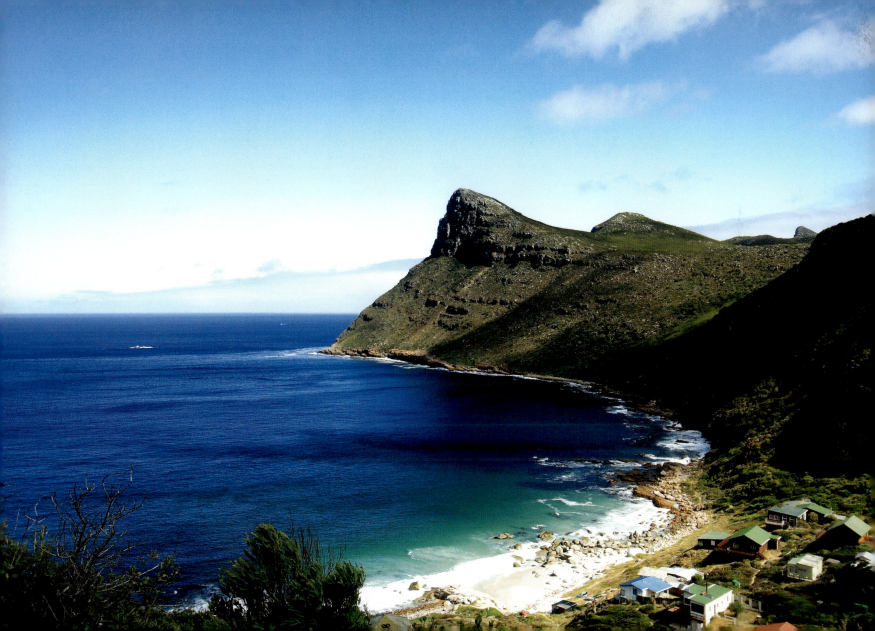

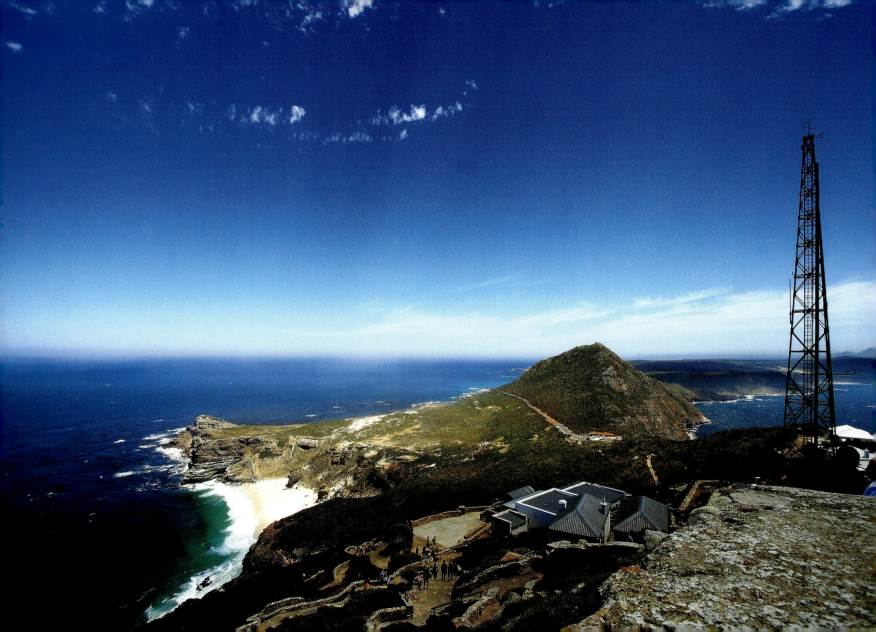

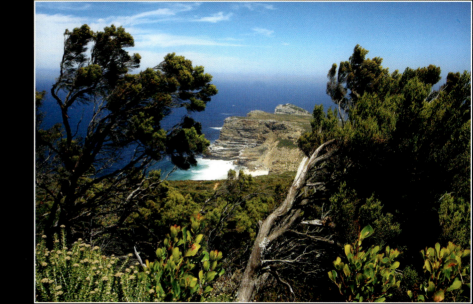

Bartholomeu Dias, a Portuguese explorer, was the first to sail around the Cape in 1488 and named it Cabo Tormentoso, or Cape of Storms. King John II of Portugal – who refused to help Colombus – later gave it the name Cabo da Boa Esperança, or Cape of Good Hope. The journeys of these explorers led to the establishment of the Cape sea route.

Ein portugiesischer Entdecker, Bartholomeu Dias, ist der erste gewesen, der den Kap 1488 umsegelt hatte, und ihn als Cabo Tormentoso, Kap der Stürme, benannt hat. Später hat der portugiesische König Jaime II., der sich nebenbei geweigert hatte, Kolumbus zu unterstützen, diesen Kap umbenannt, und ihm den endgültigen Namen Cabo da Boa Esperança, Kap der Guten Hoffnung, verliehe. Diese Entdeckung eröffnete die Seefahrtroute zwischen Europa und Asien durch das 'Kapmeer'.

Un navigateur portugais, Bartholomeu Dias, fut le premier à doubler le cap en 1488 et le nomma Cabo Tormentoso, c'est

Due to its relative seclusion and the staunch 'patriotism' of its 'citizens', the fishing village of Hout Bay has unofficially become known as the Republic of Hout Bay. Interestingly, visitors may even purchase realistic counterfeit passports. Dassies can be seen resting on sunny rock (they are the African elephant's closest living relative, in spite of the size difference).

Wegen des hartnäckigen Patriotismus und der Abgeschiedenheit dieser Region ist dieses Fischerdorf an der Küste der Hout-Bucht als inoffizielle Republik Hout Bay bekannt geworden. Die begeisterten Sicherheitsbeamten verkaufen sogar - auf interessanter Weise - richtig Reisepässe an die Besucher. Das an den Felsen der Umgebung sich sonnende Dassie ist, den Gerüchten nach, ein Verwandter des afrikanischen Elefanten, aber dies nicht wegen seiner Größe.

En raison du patriotisme opiniâtre des riverains et à cause de la situation séparée de la zone, le village se trouvant sur la côte de la Baie Hout est appelé – non officiellement – république de Hout Bay. Il est très intéressant de voir que les gardes de sécurité enthousiastes vendent aussi des véritables passeports aux visiteurs. Il paraît que le dassie, que l'on peut souvent observer sur les rochers, a un lien de parenté avec l'éléphant africain, mais sûrement pas en raison de sa taille.

Az itt élők makacs hazafiassága és a térség elkülönülése miatt, ez a Hout öböl partján fekvő halászfalu, nem hivatalosan, Hout Bay köztársaság néven vált ismerttá. Érdekes módon, a lelkes biztonsági őrök még valóságos útlevelet is árulnak az idelátogatóknak. A környék szikláin sütkérező dassie, úgy hírlik közeli rokona az afrikai elefántnak, de nem a mérete miatt.

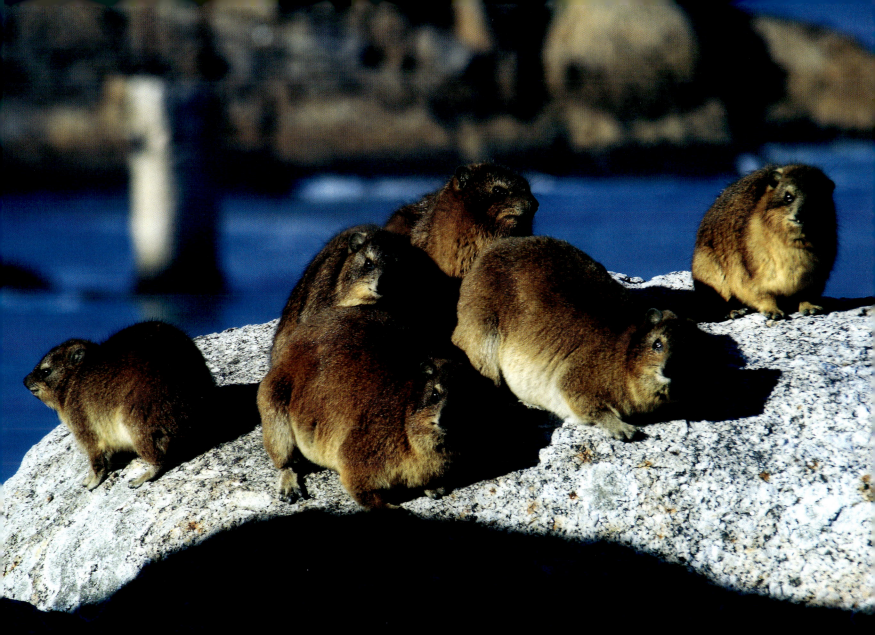

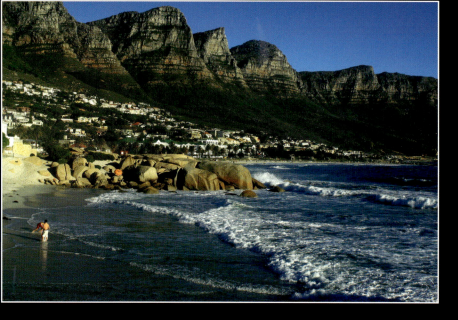

Camps Bay, an affluent suburb of Cape Town, is named after an invalid sailor, Ernst Friedrich von Kamptz, who settled there in 1778. In the European winter it is a hotbed of European tourists as well as local South Africans seeking to enjoy a beach holiday and a refreshing nightlife. Trendy Shops, restaurants, a hotel, banks and police station are located near the beach.

Camps Bay ist ein wohlhabendes Viertel von Kapstadt, das seinen Namen nach dem ausgemusterten und sich hier 1778 niedergelassenen Seemann, Ernst Friedrich von Kamptz erhalten hat. Es ist das Paradies der von dem Winter hierher geflohenen Touristen aus Europa und der Südafrikaner, die ein lockeres Nachtprogramm mit einem Badewochenende in Form von einem Ausflug verbinden. Modische Geschäfte, Restaurants, Hotels, Banken und sogar die Polizeistation liegen in der Nähe zur Küste.

Camps Bay est un quartier important de la ville du Cap, baptisé du nom d'Ernst Friedrich von Kamptz, marin invalide, qui s'y installa en 1778. Ce lieu est le paradis des touristes, arrivant de l'hiver européen et des sud-africains qui passent ici un week-end de baignade lié à un petit programme nordique. Les magasins chics, les restaurants, les hôtels, les banques et même le commissariat sont tout près de la côte

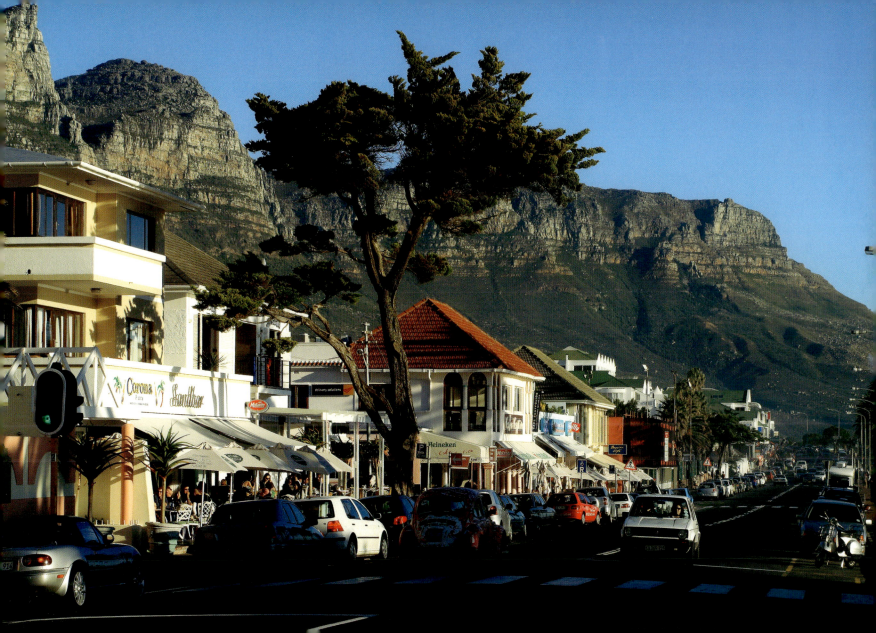

The Sea Point Promenade sweeps along the Atlantic Ocean's edge, splashed with a fine sea spray, and popular among casual strollers, joggers and skateboarders. The distinctive red and white striped lighthouse is a landmark in Mouille Point. Erected by Herman Schutte in 1824, with its haunting foghorn, it is the oldest of its kind in the country.

Die Seepromenade Sea Point verläuft an der Küste des Atlantischen Ozeans. Durch die Wellen des Ozeans ist die Luft hier stets feucht und frisch. Die Gegend ist unter den Spaziergängern, Joggern und Skateboard-Fahrern sehr populär. Hier ist jenes, auffallendes Bauwerk mit weiß-roten Streifen zu finden, der Leuchtturm von Mouille Point, der von Herman Schutte 1824 erbaut wurde, und der der älteste mit Nebelhorn ausgestattete Leuchtturm des Landes ist.

La promenade Sea Point longe la côte de l'Atlantique. Les vagues de l'océan rendent l'air toujours frais et humide ici. C'est l'endroit favori des promeneurs, joggeurs et skate-boarders. On trouve ici un bâtiment à raies rouges et blancs bien apparent, le phare de Mouille Point, construit en 1824 par Herman Schutte. C'est le plus vieux phare du pays, équipé d'une trompe de brume.

A Sea Point Korzó az Atlanti Óceán partján húzódik. Az óceán hullámverésétől örökké párás és friss itt a levegő. A hely közkedvelt a sétálók, kocogók és gördeszkázók körében. Itt található az a feltűnő piros fehér csíkos épület, a Mouille Point-i világítótorony, melyet Herman Schutte 1824-ben emelt. Ez az ország legöregebb ködkürttel felszerelt világítótornya.

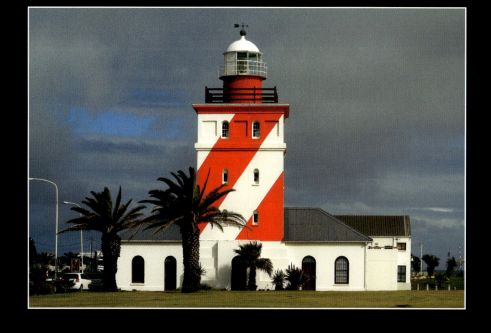

Sea Point Promenade • Die Seepromenade Sea Point • Promenade Sea Point • Sea Point Korzó
Mouille Point Lighthouse • Der Leuchtturm Mouille Point • Phare de Mouille Point • Mouille Point világítótorony

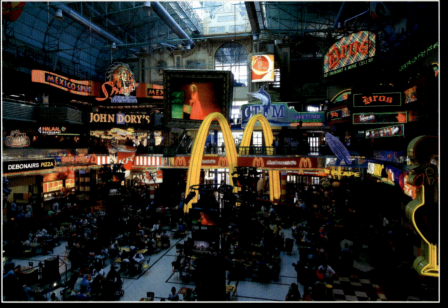

The Canal Walk shopping mall covers hundreds of hectares and is now one of the most popular shopping complexes of South Africa. The shopping mall features hundreds of shops selling jewellery and crafts, fast food and curios. Besides visiting the food court and entertainment arcade, you also can take a ride in style and relax on a gondola trip around the complex.

Das meist besuchte Einkaufszentrum von Südafrika erstreckt sich über mehrere hundert Hektar. Hunderte von Geschäften verkaufen, angefangen von Juwelen, über Handwerksarbeiten, modischer Bekleidung, noch andere Kuriositäten. Die Besucher haben über den Einkaufsbummel hinaus, zahlreiche Möglichkeiten sich zu unterhalten. Sie können sich sogar von einer Gondel um das Komplex schaukeln lassen.

Le plus populaire centre commercial de l'Afrique s'étend sur une surface de plusieurs centaines d'hectares. Les centaines de magasins vendent des bijoux, des objets artisanaux, des vêtements et des tas de bibelots. En plus des achats, ce centre commercial offre de nombreuses possibilités de divertissement, il est même possible de contourner le complexe en gondole.

Több száz hektáron terül el Dél-Afrika legfelkapottabb bevásárló centruma. Üzletek százai árulnak ékszerektől kezdve, kézműves cikkeket, divatos ruhákat és megannyi más csecsebecsét. A bevásárláson, evésen kívül számos lehetősége van az idelátogatónak a szórakozásra, akár Gondolán ringatózva is megkerülhetik a komplexumot.

Canal Walk • Canal Walk • Canal Walk • Canal Walk

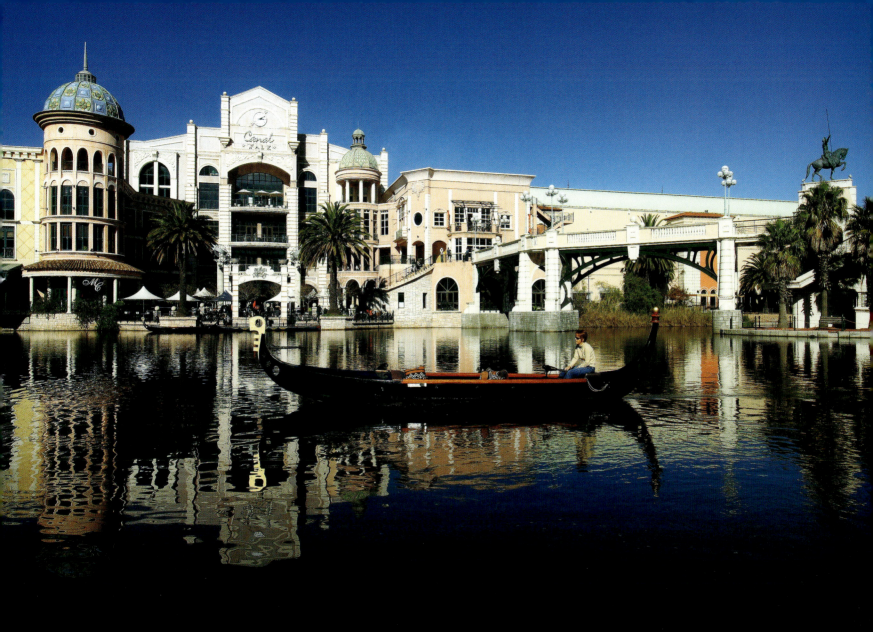

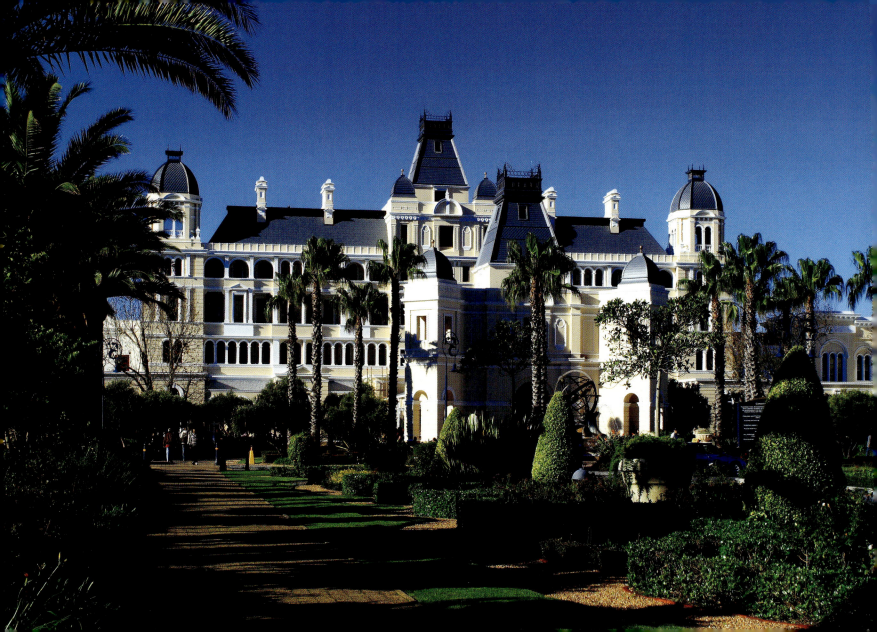

Before 1994 gambling at a casino in SA was restricted. With the fall of the apartheid system and the advent of the new ANC government restrictive laws on gambling started to fall away. Currently there are 3 legal licensed casinos in Cape Town, and the biggest is the Grand West, which is a recreation of the 1652 Fort of Good Hope.

Die Kasinos und das Glückspiel waren in Südafrika vor 1994 beschränkt gewesen. Mit dem Sturz des Apartheidsystems und dem Machtantritt des ANC hat sich die Beschränkungen von Glückspiel angefangen zu lockern. Heute existieren bereits 3 legal arbeitende Kasinos in Kapstadt, das größte von ihnen ist das Grand West- eine Kopie der im Jahre 1652 errichteten Festung von Good Hope (Festung der guten Hoffnung).

Avant 1994, l'activité des casinos et les jeux de hasard étaient limités en Afrique du Sud. Après la chute du régime apartheid et grâce à l'introduction de l'ANC la réglementation limitant les jeux de hasard est progressivement devenue plus souple. Aujourd'hui il y a 3 casinos légaux à la ville du Cap dont le plus grand, le Grand West est la copie de la forteresse de Bonne-Espérance construite en 1652.

1994 előtt Dél-Afrikában a szerencsejátékot és a kaszinókat korlátozták. Az apartheid rendszer bukásával, valamint az ANC beiktatásával, a szerencsejátékot korlátozó rendelkezések lassan kezdtek fellazulni. Mára már 3 legális kaszinó működik Fokvárosban. Közülük a legnagyobb a Grand West, mely az 1652-ben épített Good Hope erőd másolata.

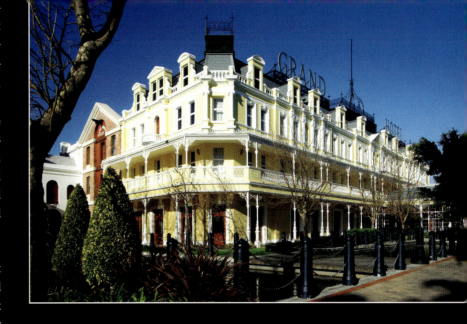

← *Grand West Casino • Das Grand West Kasino • Casino Grand West • Grand West Kaszinó*

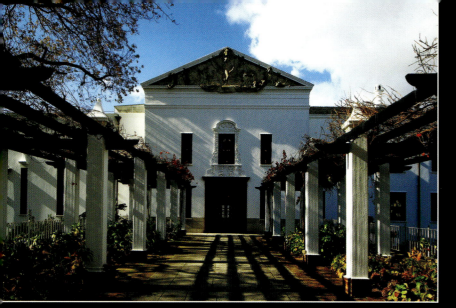

The imposing building of La Concorde, on Main Street in South Paarl, is the headquarters of the KWV, the primary exporter of the South African wines. Not far away is the Fairview estate, known for its quality wines and also famous for its cheeses produced by goats living in a goat-turret. The farm on the southern stretch of Paarl Mountains was bought in 1937 by Charles Back, and is today run by his second son Cyril.

Das wunderschöne Gebäude von La Concorde liegt im südlichen Teil der Stadt. Hier ist das ‚Hauptquartier' von KWV, dem größten Exporteur von südafrikanischen Weinen anzutreffen. Das Gut Fairview in der Nähe der Stadt ist durch seine Qualitätsweine und auch durch seinen Ziegenkäse, bzw. durch den Ziegenstall mit Türmen, bekannt. Das Gut liegt am Fuße des Bergzuges Paarl. Es wurde von Charles Back 1937 gegründet und wird heute von seinem Sohn Cyril geleitet.

Le magnifique bâtiment de La Concorde se trouve dans la partie sud de la ville de Paarl. Le plus grand exportateur des vins sud-africains, KWV, s'est implanté ici. Le domaine Fairview, situé tout près de la ville est réputé pour ses vins de qualité, ses fromages de chèvre et de ses cabanes à chèvre . Le domaine fondé en 1937 par Charles Back s'étend aux pieds de la montagne Paarl et il est géré aujourd'hui par le fils cadet du fondateur, Cyril.

A La Concorde gyönyörű épülete Paarl város déli részére esik. Itt található a KWV, a dél-afrikai borok legnagyobb exportőrének főhadiszállása. A városhoz közeli Fairview birtok jól ismert a minőségi borairól és a híres kecskesajtjairól ill. a tornyos kecskelakról. A birtok a Paarl hegyvonulat lábánál fekszik, melyet 1937-ben Charles Back alapított és ma második fia Cyril irányít.

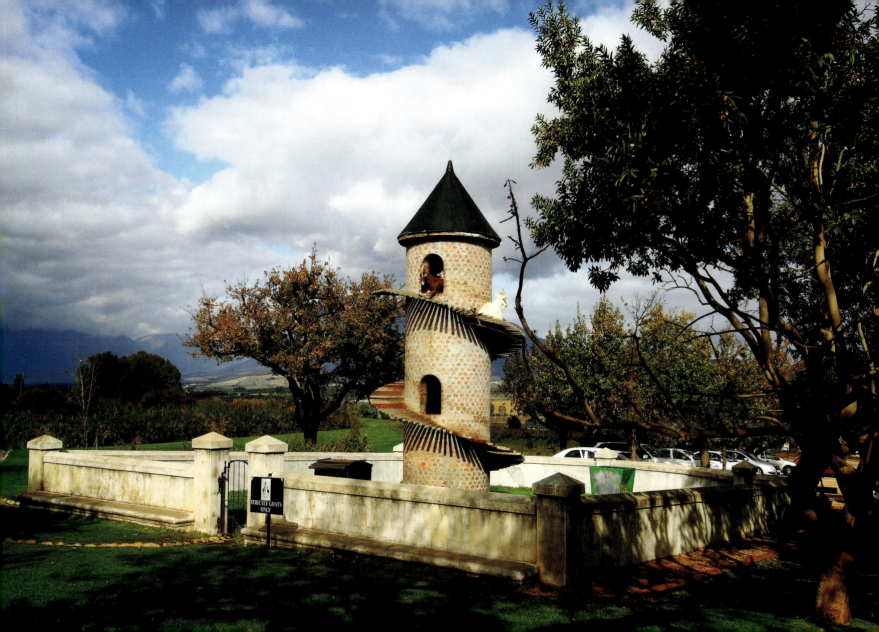

One of the region's most distinguished examples of Cape Dutch architecture endures on a 300-year old country estate, preserving the elegant atmosphere of a gracious age. The estate is situated not far from Stellenbosch in the Jonkershoek Valley. In 1991, South African businessman Christo Wiese purchased the Lanzerac farm and set about renovating the homestead and its land. In the process, the Lanzerac Manor and Winery was restored to its former glory.

Das 300 Jahre alte Weingut Lanzerac, das im holländischen Baustil erbaut ist, liegt bei Stellenbosch im Jonkershoek Tal. Im Jahre 1991 hat der südafrikanische Geschäftsmann Christo Wiese das Grundstück Lanzerac gekauft und sofort der Restaurierung der Gebäude begonnen, um die alte Pracht des Weingutes wiederherzustellen.

L' industrie viticole Lanzerac de 300 ans se trouve près de Stellenbosch dans la vallée de Jonkershoek et porte avec fierté les caractéristiques architecturales hollandaises prématurées du Cap. En 1991 c' était l' homme d' affaires sud-africain, Christo Wiese, qui a acheté la propriété Lanzerac, et il a tout de suite commencé les travaux de rénovation pour rétablir les bâtiments et l' industrie viticole en leur pompe antérieure.

A 300 éves Lanzerac borászat Stellenbosch mellett a Jonkershoek völgyben található és büszkén hordozza a korai Fokvárosi Holland építészeti stílusjegyeket. 1991-ben Christo Wiese dél-afrikai üzletember vásárolta meg a Lanzerac birtokot, majd azonnal nekilátott a felújítási munkálatoknak, hogy az épületeket és a borászatot visszaállítsa annak korábbi pompájába.

Lanzerac Manor and Winery • Das Weingut Lanzerac
Vignoble Lanzerac • Lanzerac borászati birtok

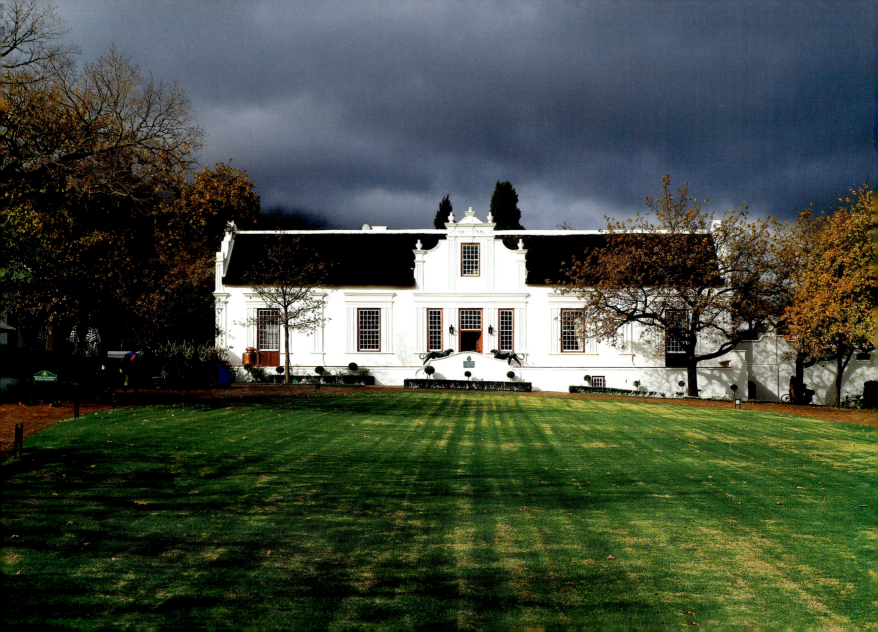

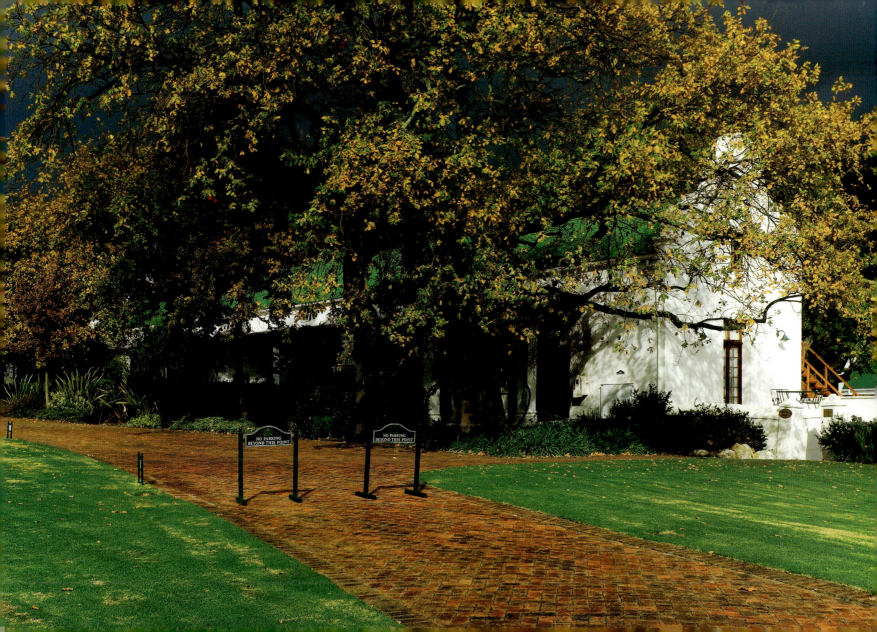

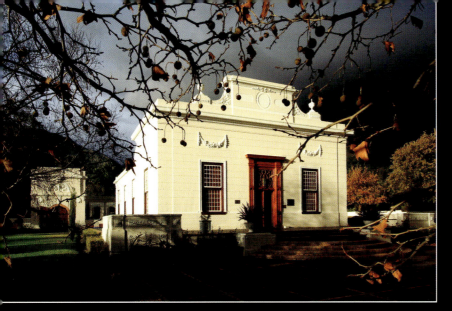

The Huguenot Memorial commemorates the arrival of the French immigrants more than 250 ago and it was opened in 1948. The museum is the rebuilt Saasveld building, the 18th home of Baron Willem Ferdinand van Reede van Outshoorn, which was once situated next to the present Kloof Steet in Cape Town. It was demolished in 1954 and replaced (some 70 km away) adjacent to the Hugenuenot Monument

Das Hugenottendenkmal, das 1948 eingeweiht wurde, erinnert an die 250jährige Geschichte der französischen Einwanderer. Das gegenwärtige Gebäude des Museums, das Saasveld-Haus, stand in der Nähe der Kloof Street auf dem einstigen Gutsbesitz von Baron Willem Ferdinand van Reede van Outshoorn in Kapstadt, das man 1954 abgebaut und um 70 km weiter von dieser Stelle aus den ursprünglichen beim Abbau nummerierten Ziegelsteinen wiederaufgebaut wurde.

Le Monument Huguenot inauguré en 1948 évoque les 250 années de l'histoire des émigrants français. Le musée actuel est la maison Saasveld, qui se trouva sur l'ancienne ferme du Baron Willem Ferdinand van Reede et van Outshoorn dans la ville du Cap, près de la Kloof Street .Elle fut démonté en 1954 puis reconstruit 70 km plus loin, à son endroit actuel avec les briques originales qui furent numérotées.

A Huguenot Emlékmű 1948-ban került átadásra, a francia bevándorlók 250 éves történetének emlékére. A jelenlegi múzeum épülete a Saasveld ház, Baron Willem Ferdinand van Reede van Outshoorn egykori birtokán Fokvárosban a mai Kloof Street közelében állt, melyet 1954-ben lebontottak és 70 km-el odébb ezen a helyen épitetek föl az eredeti számozott tégláiból

↑ Huguenot Memorial Museum • Die Hugenotemuseum • Musée Huguenot • Huguenot Emlék Múzeum

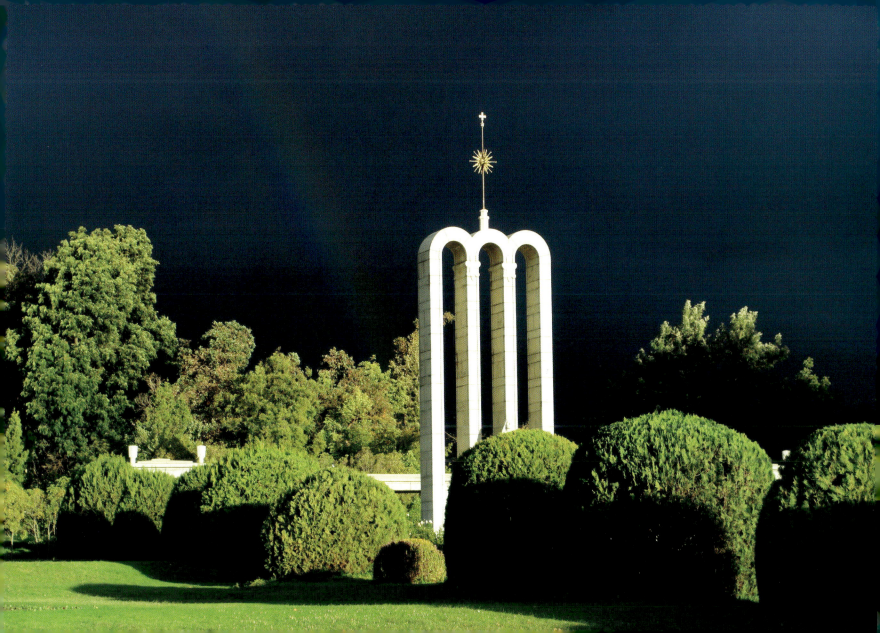

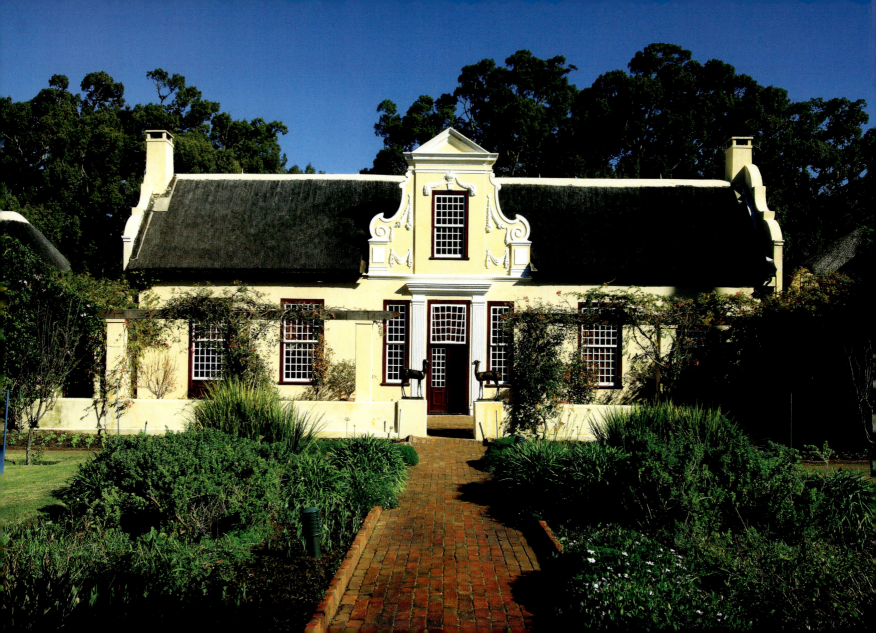

Vergelegen, a 300-year old estate, has by any measure, taken its place as a significant part of South African heritage. This was made possible through the continuing efforts of Anglo American, who acquired the property in 1987. The winery maintains a delicate balance between wine production, its heritage, and the environment.

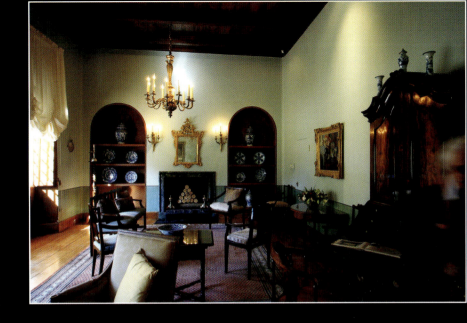

Dieser Musterbetrieb neben Somerset West gelegen ist ein südafrikanisches Kulturdenkmal, ein architektonisches Prachtwerk, das auf eine mehr als 300 Jahre alte Tradition zurückschaut. Es gelangte 1987 in anglo-amerikanischen Besitz. Das Weingut hält kontinuierlich das Gleichgewicht zwischen dem Weinanbau und der Natur aufrecht und es bewahrt stolz seine historischen Traditionen.

L'exploitation située près de Somerset West est un monument culturel sud-africain, un chef-d'œuvre architectural dont le passé remonte à 300 ans. Elle est devenue propriété anglo-américaine en 1987. L'exploitation maintient l'équilibre entre la viniculture et la nature et conserve avec fierté ses traditions historiques.

Ez a Somerset West melletti mintagazdaság, egy dél-afrikai kulturális műemlék, építészeti remekmű, mely több mint 300 éves múltra tekint vissza. 1987-ben került angol-amerikai tulajdonba. A birtok folyamatosan fenntartja a bortermelés és a természet közti egyensúlyt, büszkén őrizve a történelmi hagyományait.

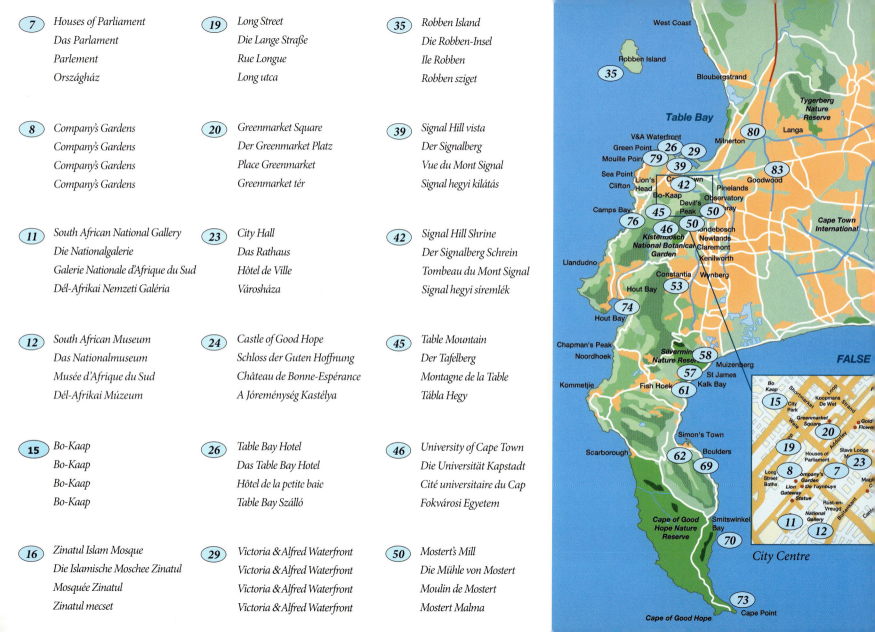

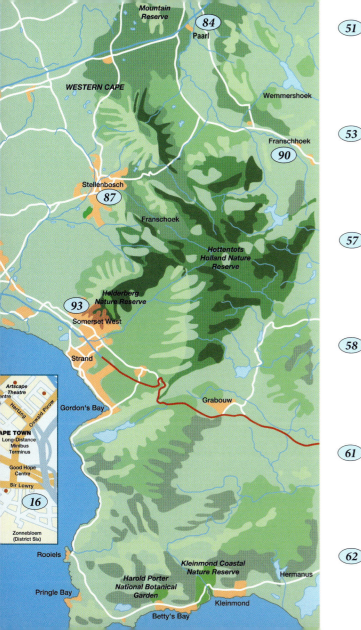

51	Rhodes Memorial Das Rhodes Denkmal Monument Rhodes Rhodes Emlékmű	**69**	Boulders Boulders Boulders Boulders	**80**	Canal Walk Canal Walk Canal Walk Canal Walk
53	Groot Constantia Groot Constantia Groot Constantia Groot Constantia	**70**	Smitswinkel Bay Smitswinkel Bay Baie Smitswinkel Smitswinkel öböl	**83**	Grand West Casino Das Grand West Kasino Casino Grand West Grand West Kaszinó
57	St. James St. James St. James St. James	**73**	Cape of Good Hope Das Kap der Guten Hoffnung Cap de Bonne-Espérance Jóreménység Foka	**84**	Paarl, Fairview Paarl, Fairview Paarl, Fairview Paarl, Fairview94
58	Muizenberg Station Die Bahnstation Muizenberg Gare de Muizenberg Muizenberg vasútállomás	**74**	Hout Bay Hout Bay Baie Hout Hout öböl	**87**	Lanzerac Manor and Winery Das Weingut Lanzerac Vignoble Lanzerac Lanzerac borászati birtok
61	Kalk Bay Kalk Bay Baie Kalk Kalk Bay	**76**	Camps Bay Camps Bay Camps Bay Camps Bay	**90**	Huguenot Monument Das Hugenottendenkmal Monument Huguenot Hugenotta emlékmű
62	Simon's Town Simon's Town Simon's Town Simon's Town	**79**	Sea Point Promenade Die Seepromenade Sea Point Promenade Sea Point Sea Point Korzó	**93**	Vergelegen Wine Estate Der Weinbaubetrieb Vergelegen Vignoble Vergelegen Vergelegen borászati birtok

Produced by Casteloart Ltd
www.casteloart.com

Text copyright © Ildikó Kolozsvári

Photographs copyright © Istvan Hajni

ISBN 978-963-86992-8-2

Printed and bound by Alföldi Nyomda Zrt. Debrecen, Hungary

All rights reserved. No Parts of this publication may be reproduced in any form without the prior written consent of the publisher.

FRONT COVER *Grand West Casino*
BACK COVER *Lanzerac Manor and Winery*
TITLE PAGE *Witsand Bay*